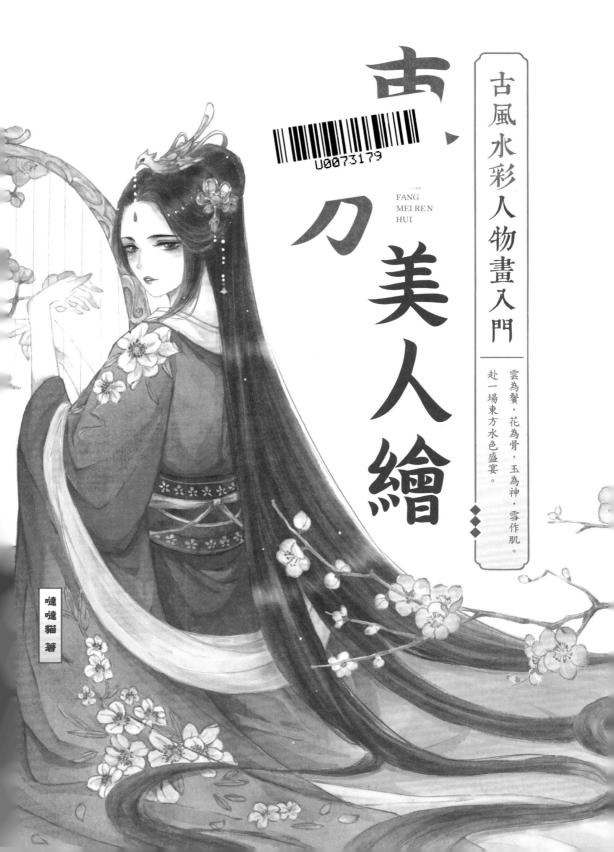

# 古風美人繪

FANG MEI REN HUI

## 古風水彩人物畫入門

雲為鬢，花為骨，玉為神，雪作肌。

赴一場東方水色盛宴。

噠噠貓 著

# 前言

『蒹葭蒼蒼，白露為霜。所謂伊人，在水一方。』翻開手中的書，穿越千年的時光，衣袂飄飄的古風人兒帶著墨香緩緩地向我們走來。雲為鬢、花為骨、玉為神、雪作肌，彷彿世間所有的美好集於一身，一顰一笑皆美好。

本書從最基本的工具特性開始，分享各種水彩繪畫技巧，讓讀者完美掌握五官比例，再到讓畫面更華美的服裝髮飾造型。從正常比例的人物，到軟萌可愛的Q版。從基本的構圖配色，到實際的應用練習。每一個案例，都有完整的線稿及上色過程，隨我們一起一步步走進這個充滿古韻的插畫世界。

讓我們拿起筆，用清雅的水色繪出那蹁躚衣袂的一角，用細膩的筆觸勾畫出眼角眉梢那神祕誘人的風韻。跟著書裡的教程描繪出一位位具有獨特東方魅力與韻味的古風少年少女，把心中的古雅情懷留存於畫中。 [哒哒猫]

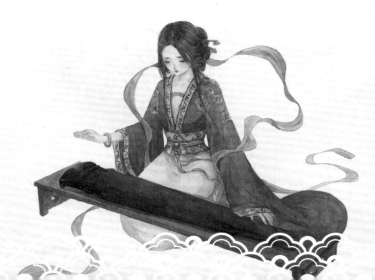

# 目錄

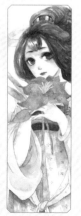
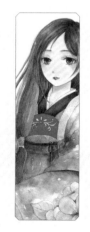
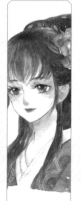
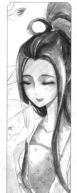

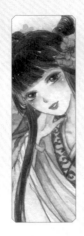
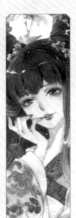
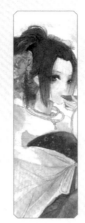
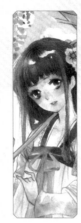
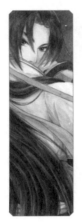
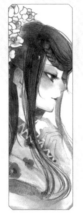
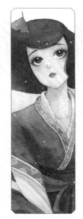
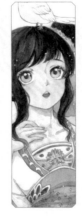
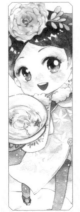
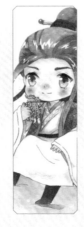
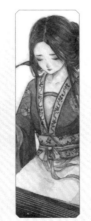
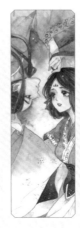

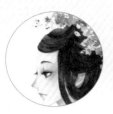
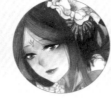

其叁 悅目是芳華

# 其壹 繪事技法

## 一 繪畫工具

### ◯ 鉛筆

繪製水彩畫時，我們常會用鉛筆或針筆對人物等進行勾線。下面來看看用鉛筆和勾線筆畫出的效果及它們之間的區別。

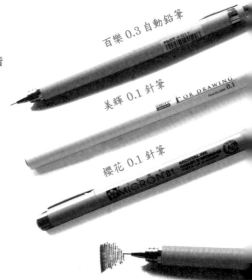

百樂 0.3 自動鉛筆

美輝 0.1 針筆

櫻花 0.1 針筆

深

普通

淺

不同硬度的鉛筆和描繪力道，勾出的線條也有變化。左圖便是由深到淺的鉛筆效果。

用自動鉛筆來勾線，勾出的線條更清晰。要注意的是，自動鉛筆畫出的線條比木質鉛筆細，變化也較少。

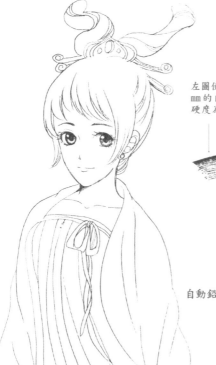

左圖使用的是0.3 mm的自動鉛筆，硬度為B。

自動鉛筆的勾線效果

有時為了一些特殊效果，要將線稿處理得更加精細；在用鉛筆畫過線後，會用針筆再勾一次。

使用的是櫻花0.1針筆

針筆的勾線效果

## ○ 水彩顏料

常見的水彩顏料有固體和管狀兩種。固體水彩含水量少，呈凝固的乾燥狀態，用時需要用蘸水的筆塗抹表面，將顏料溶解開再使用。管狀水彩易於蘸取，但穩定性不如固體顏料，建議用多少擠多少；也可用國畫顏料代替水彩顏料。

梵谷 24 色固體透明水彩

Holbein（荷爾拜因）24 色管狀透明水彩

馬利牌 12 色國畫顏料

製作自己專屬的水彩顏色表，這樣上色時更方便。本書所使用的水彩顏料為梵谷24色，下圖為製作的顏色表。

| | | | |
|---|---|---|---|
| ◯ 108中國白 | 254永固檸檬黃 | 270偶氮深黃 | 238橙黃 |
| 268偶氮淺黃 | 266永固橙黃 | 311朱紅 | 370永固淺紅 |
| 331深茜草紅 | 366玫紅 | 535酞青天藍 | 512深鈷藍 |
| 508普藍 | 506深群青 | 623樹汁綠 | 662永固綠 |
| 645胡克深綠 | 616鉻綠 | 227土黃 | 411赭石 |
| 409熟褐色 | 416褐色 | 708佩恩灰 | 371永固深紅 |

## ◐ 水彩畫筆與輔助畫材

### 水彩畫筆

水彩畫筆是上色時非常重要的工具。毛筆的大小、質量都能決定筆觸的效果。本書在繪製時選擇了飛樂鳥「鷺‧混合動物毛水彩畫筆」中的大、中、小三支。混合毛兼具吸水性和彈性，性價比高，非常適合新手使用。

9 號，筆頭較粗，通常用來大面積鋪色和混色。

6 號，筆頭較細，筆鋒聚攏，適合描繪細膩的筆觸。

0 號，勾線筆，專門用來刻畫髮絲、睫毛等細節。

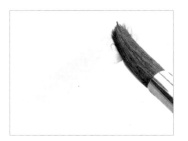

9 號筆畫出的筆觸很粗，適合大面積上色，例如繪製長裙或是天空等的背景。

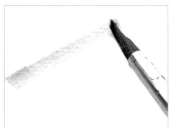

6 號筆介於大號筆與小號筆之間，是上色時最常用的型號，在為皮膚、衣服、頭髮等上色時都會用到。

0 號勾線筆適合用來為較細緻的部位上色，例如五官、首飾及服裝的花紋等。

繪製古風漫畫時還會用到白色的高光筆，用以點出人物高光、繪製細小圖案，表現出作品的光澤與細膩。

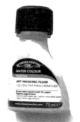

### 留白液

留白液是一種留白的工具，可事前塗在需要留白的地方，乾透後撕掉，畫面會有特殊的留白效果。左圖為溫莎牛頓水彩留白液。

### 陶瓷調色盤

調色盤的作用是調色與混色，可以根據個人的喜好選擇不同的大小與質感。

**色鉛筆**

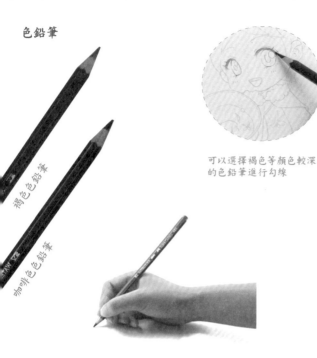

褐色色鉛筆

咖啡色色鉛筆

可以選擇褐色等顏色較深
的色鉛筆進行勾線

輝柏嘉 48 色經典彩色鉛筆

用色鉛筆繪製線稿，下筆盡
量輕一些，讓筆尖與紙面形
成夾角，畫線時會更加自如。

用色鉛筆來代替鉛筆，線稿會比較生動。

**筆洗**

用筆洗裝水，方便蘸水或清洗，可準
備1～2個分開使用。除了專門的筆
洗外，也可以用水杯代替。

**抽紙**

抽紙可以吸掉筆頭的多餘水分，
當然更環保的做法是使用吸水海
綿。此外，抽紙還可以做一些肌理
效果。

**橡皮**

用於擦拭多餘的線條。繪製線稿時
也可用橡皮減淡部分線條。

# 二 水色樂章

## 筆法的練習

如何繪出具古風感的線條呢？除了工具的
選擇外，筆法也很重要。需要通過不斷地
練習來熟悉各種筆法的運用。

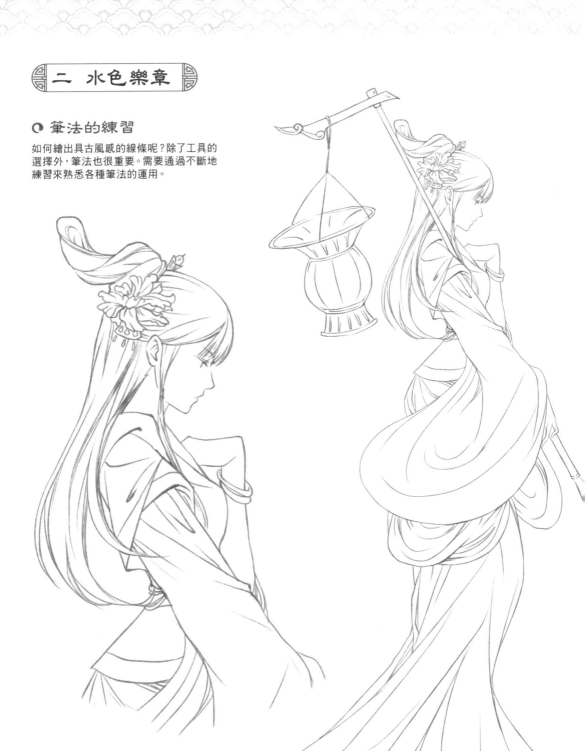

## ◯ 色調

### 認識色相環

最基礎的顏色是紅、黃、藍三色,而混色能調出各種需要的顏色。繪製一個色相環來觀察顏色間的關係和變化。

因色相差別而形成對比效果的色彩,稱為對比色。根據各顏色在色環上的角度差別可分為互補色、鄰近色等不同的對比類型。

互補色是色彩對比中效果最強烈的,如黃與紫、橙與藍、紅與綠等。可以表現出畫面的反差感,顏色互相映襯,視覺效果強烈。

鄰近色則是色相彼此近似、冷暖性質一致、色調統一和諧、感情特性一致的顏色。

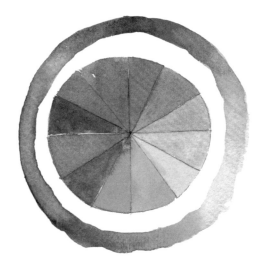

色相環

### 水分與漸變

水分多　⟵　　⟶　水分少

即使是同一種顏色,水分的多寡也能使顏色產生變化。

綠色　⟵　　⟶　橙色

色相環外圈所表現的是各種顏色的漸變效果,根據水彩的流動性,這樣的漸變效果十分常見。

除了同色系的暈染效果外,還可以嘗試同色系的漸變,創造出漂亮的色彩。

### 混色

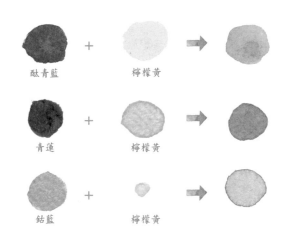

酞青藍　＋　檸檬黃　⟶

青蓮　＋　檸檬黃　⟶

鈷藍　＋　檸檬黃　⟶

混色能調和出固有顏料中沒有的顏色。另外,顏料和水分的多少也會影響最終調和出來的顏色效果,因此,

一點一點地混合兩個或兩個以上的顏色,調出適合自己的顏色吧!

**基色**

紅、綠、藍是三基色，它們是相互獨立的，可以通過混合調出各種顏色。

**二次色**

即「間色」，是以三種基色中的任意兩種調配成的顏色。

**三次色**

三次色是由基色和二次色混合而成的顏色，在色相環中處於原色和二次色之間。

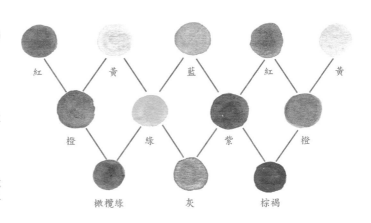

紅　黃　藍　紅　黃

橙　綠　紫　橙

橄欖綠　灰　棕褐

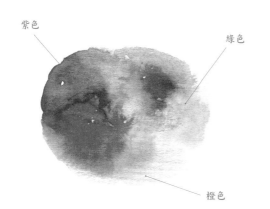

紫色

綠色

橙色

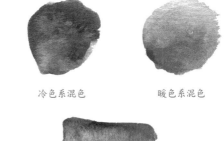

冷色系混色　　暖色系混色

冷暖系混色

將紅、黃、藍三種顏色混合在一起所產生的顏色變化極為豐富。紅色和黃色可以混出橙色；黃色和藍色可以混出綠色；紅色和藍色則可以混出紫色。

以紅色和藍色為例，兩種顏色混在一起時，交匯處會變成紫色。這與顏料中自有的紫色是不同的，會根據紅色或藍色的分量發生細微的變化。

混合不同的顏色後，會產生新的顏色。如紅色、黃色可以混出橙色和鉻黃色；黃色、藍色可以混出果綠色和翠綠色；藍色、紫色則可混出鈷藍色

紅色與黃色的漸變

黃色與藍色的漸變

藍色與紫色的漸變

## ❶ 常見古風配色

在配色方面，如果想讓畫面出現更多的古風感，就需要用到許多中國傳統配色，
如國畫配色，我們可以從案例中總結出一些規律。

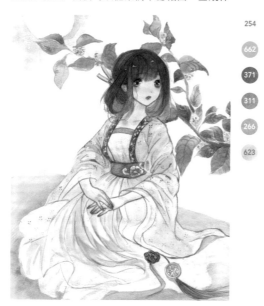

254
662
371
311
266
623

用淡彩來繪製，會讓顏色顯得較為淡雅。

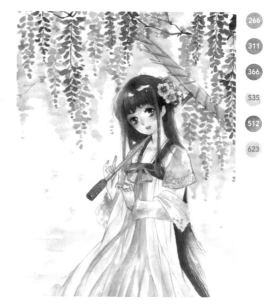

266
311
366
535
512
623

對比色的面積較小，大多用同色系的淡彩。

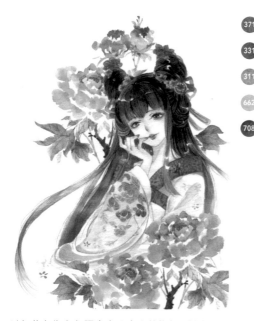

371
331
311
662
708

以紅紫色為主色調來表現少女的嫵媚，對比色綠
色也起到了點綴的作用。

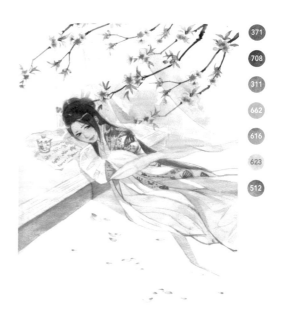

371
708
311
662
616
623
512

畫面帶有淺淺的灰色，不會太過豔麗是傳統色彩
的特點。

## ◑ 筆觸

### 點的繪畫

用筆尖輕輕接觸紙面,用力要稍微輕一些,
快速地點下去。

將筆肚按到紙面上,稍微用力,停留的時間稍久一些。

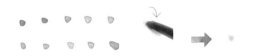

用筆尖輕輕接觸紙面,再迅速提起,形成小圓點。

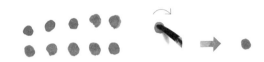

用力稍微輕一點地繞圈,畫出一個較大的點。

### 線的繪畫

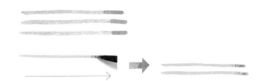

筆尖接觸紙面,向右側橫向輕輕拖動,畫出直線。

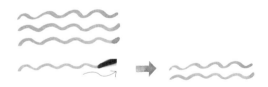

筆尖接觸紙面,在向右側拖動的過程中輕輕地
上下抖動,幅度大一些,波紋會較明顯。

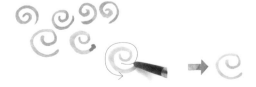

用筆尖接觸紙面,順著一個方向繞圈,畫出旋渦狀
的線條。繞圈的方向不同,旋渦的朝向就不同。

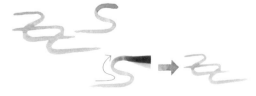

筆尖接觸紙面,向右移動後又向下轉彎,向左移
動,畫出S形的線條。

## ○ 暈染

### 塗抹

繪製水彩畫時，大面積的塗抹是最基本的上色手法，塗畫天空或背景等大面積的底色時都會用到。

塗抹的方法是用畫筆蘸飽加了水的顏料，在紙面上從上到下快速塗抹。

在塗抹的過程中，若出現因顏料或水分不均勻而形成的斑駁痕跡時，可用畫筆吸取顏料或水分後，再向周圍塗抹開。

**平塗完成**

塗完後放平，自然風乾，便完成了大面積的塗抹。效果的好壞並非以是否均勻來判斷，而是要根據想要的效果來決定。

要點

邊緣線的軟硬會帶來完全不同的效果，這種差異是水彩的特色，也是一種基本手法。

塗抹時產生的邊緣線有清晰的硬邊緣和使界線模糊的軟邊緣兩種。

### 疊色與混色

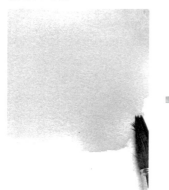

除了單色塗抹外，也可以表現出漸變的效果。

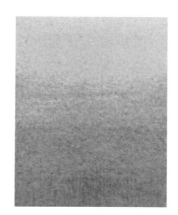

**混色完成**

先塗上第一種顏色，趁顏料未乾，立刻塗上第二種顏色，讓兩種顏色相互融合，營造出朦朧的軟邊緣效果。繪製時可以重疊上色。

疊色的方法分為乾濕兩種。

在底色還沒有乾之前就塗上另一種顏色，叫作濕色疊色，這種滲透混色可以製造出微妙的朦朧效果。

等底色完全乾了後再塗另一種顏色，叫作乾色疊色，這是疊色的基本手法。

濕色疊色　　　　　　乾色疊色

**要點**

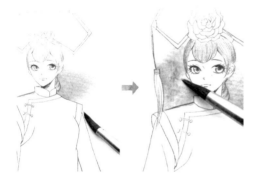

此處只做了背景的上色

疊色與混色都需要把握顏料與水分的比例，多嘗試、多練習，才能畫出好看的色調來。

背景的右邊只有深鈷藍一種顏色，左邊為深茜草紅的漸變效果。我們可以對比一下它們的不同。

此外，仔細觀察還可以發現，越是遠離人物其背景色調越淡，這是多加水份所營造出的減淡效果，能烘托出人物這一主體。

圖中所用顏色：

深茜草紅　　　　　深鈷藍

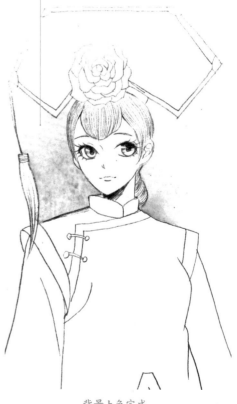

背景上色完成

# 三 人物起型

## ○ 人物臉部

### 古代女子臉部

下面是古代女子的正面五官比例。

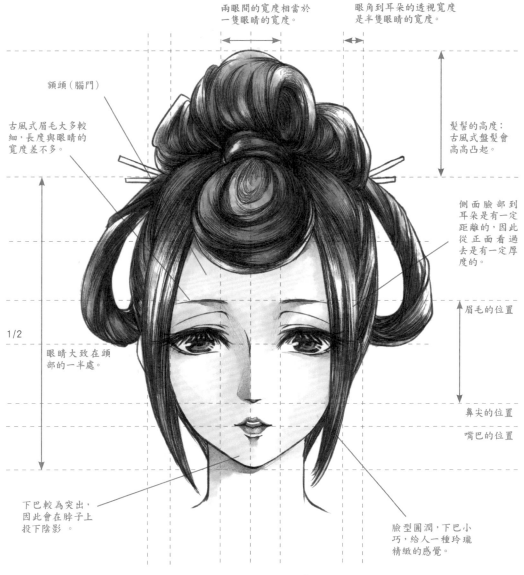

兩眼間的寬度相當於一隻眼睛的寬度。

眼角到耳朵的透視寬度是半隻眼睛的寬度。

顋頭（腦門）

古風式眉毛大多較細，長度與眼睛的寬度差不多。

髮髻的高度：古風式盤髮會高高凸起。

側面臉部到耳朵是有一定距離的，因此從正面看過去是有一定厚度的。

眉毛的位置

1/2

眼睛大致在頭部的一半處。

鼻尖的位置

嘴巴的位置

下巴較為突出，因此會在脖子上投下陰影。

臉型圓潤，下巴小巧，給人一種玲瓏精緻的感覺。

古代女子的正面五官

下面是古代女子的正側面五官比例。

中心

髮髻的高度

臉部線條

額頭與鼻梁的連接
處下凹，與歐洲人
相比東方人的鼻梁
要平一些。

中心

臉部朝向正前方時，
連接額頭和下巴的線
條是傾斜的。

耳朵在縱向中心
線略靠後的位置
上，與下巴的延長
線相連接。

古代女子的正側面五官

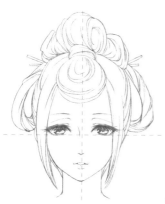

以正面的臉部特徵
為基礎勾畫出同一
個人物的正側面。

要點

注意東方人的古風式側臉與現代或是歐洲人
的臉型有所不同。古時候，美人的側面輪廓不
如歐洲人深邃，五官顯得比較小巧。

下面是古代女子的半側面五官比例。

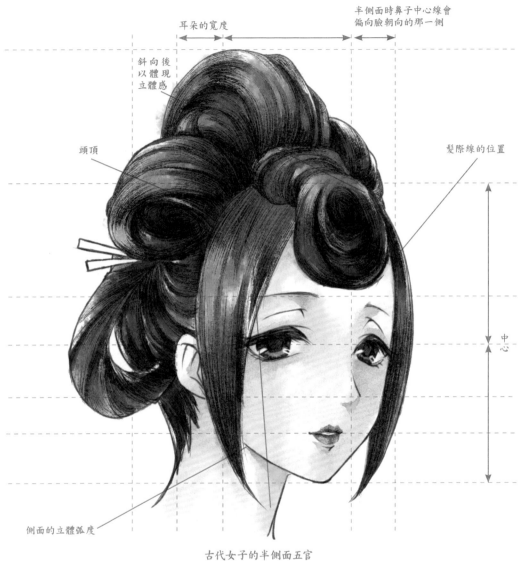

耳朵的寬度

半側面時鼻子中心線會
偏向臉朝向的那一側

斜向後
以體現
立體感

頭頂

髮際線的位置

中心

側面的立體弧度

古代女子的半側面五官

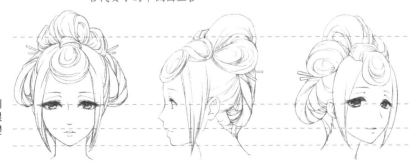

不論是正面、正側
面或是半側面，眼
睛與頭頂位置的變
化都不大。

下面讓我們來學習常見的古代女子的臉型繪製。

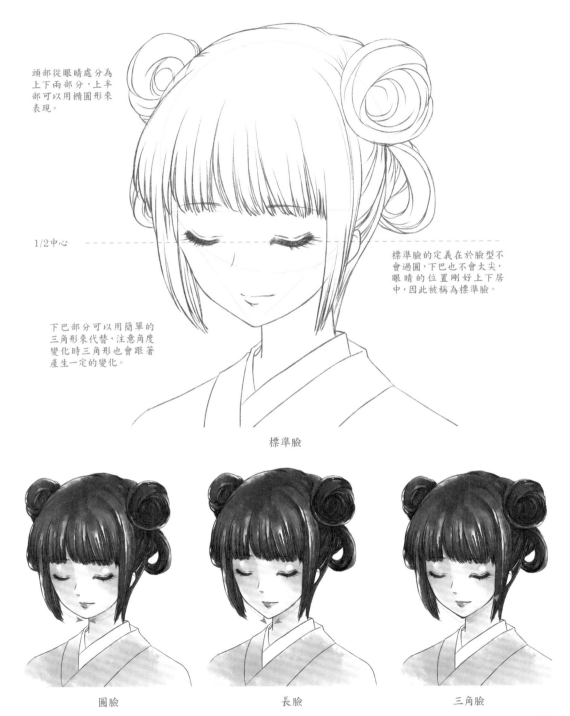

頭部從眼睛處分為上下兩部分，上半部可以用橢圓形來表現。

1/2中心

標準臉的定義在於臉型不會過圓，下巴也不會太尖，眼睛的位置剛好上下居中，因此被稱為標準臉。

下巴部分可以用簡單的三角形來代替，注意角度變化時三角形也會跟著產生一定的變化。

標準臉

圓臉　　　　　　　長臉　　　　　　　三角臉

下面讓我們來學習常見的古代女子的五官繪畫。

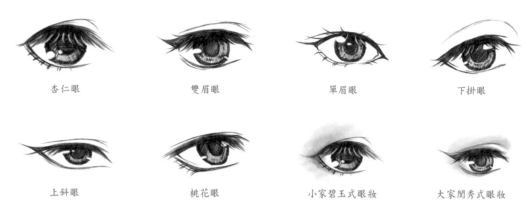

杏仁眼　　　　雙眉眼　　　　單眉眼　　　　下掛眼

上斜眼　　　　桃花眼　　　小家碧玉式眼妝　　大家閨秀式眼妝

古風美少女的眼睫毛纖長，給人一種珠簾半合的感覺，因此古風人物的眼睛
有一種含蓄的美，深色的眼睛裡透露出欲拒還迎的幽深感。

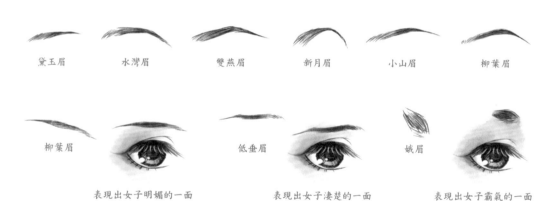

黛玉眉　　水灣眉　　雙燕眉　　新月眉　　小山眉　　柳葉眉

柳葉眉　　　　　　低垂眉　　　　　　娥眉

表現出女子明媚的一面　　表現出女子淒楚的一面　　表現出女子霸氣的一面

古風眉毛的形狀也有很多種類，可以根據不同的妝容與人物性格來搭配，眉
毛的名稱也與眉毛的形狀息息相關，十分優雅。

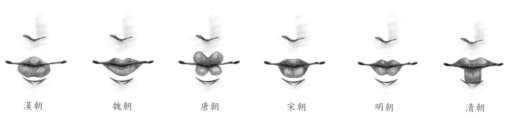

漢朝　　　魏朝　　　唐朝　　　宋朝　　　明朝　　　清朝

每個朝代的唇妝都有自己的特色，並不是一模一樣的，可以用胭脂將嘴唇塗
出不同的形狀來表現各個時代獨特的流行美感。

## 古代男子臉部

先讓我們一起來瞭解古代男子的五官比例,繪畫時要遵循「三庭五眼」的原則。

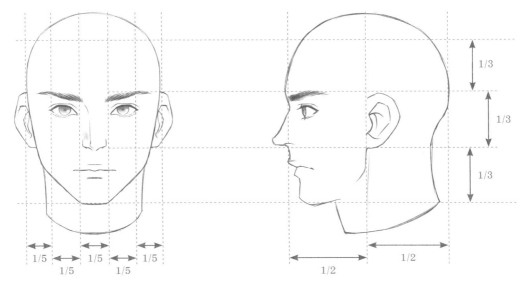

正面的五官,臉頰的寬度為五個眼睛的寬度,稱為「五眼」。將下頜到髮際線的距離劃分為三等分,稱為「三庭」。

從正側面看,後腦到耳朵前方的距離與耳朵到額頭的距離是相等的。

下面我們將學習男子五官的繪畫,先來學習眼睛和眉毛的畫法。

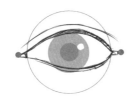

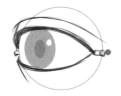

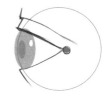

眼球為球形,眼皮覆蓋在眼球上,有一定的厚度,兩端的紅點代表上下眼瞼的交匯處。

從半側面的眼球可以清晰地看到眼瞼的厚度。

從正側面的眼球可以看到眼睛的虹膜上方有凸起的晶狀體。

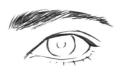

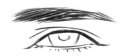

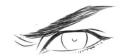

這裡展示了四種不同類型、情緒的男子眼部,我們可以看到,眉毛對情感的表達有著至關重要的作用。

下面讓我們一起來看看男子的鼻子和嘴巴的畫法。

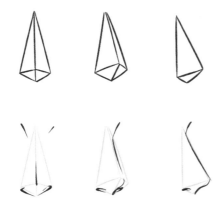

正面看上去嘴唇像是一個菱形,藍色的陰影可以讓我們明確地看到嘴唇的立體結構。

繪畫時,我們可以對鼻子進行簡化,用線條就可以簡單畫出鼻子,如上圖所示。

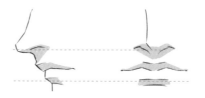

平視視角的嘴唇和鼻子是在兩條平行線上的。

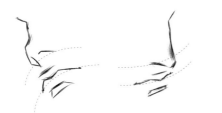

變換角度。向一側仰起頭、低下頭,或正面仰視,都會讓口鼻的平行線產生彎曲。

接下來讓我們一起來看看各種男子臉型的畫法。

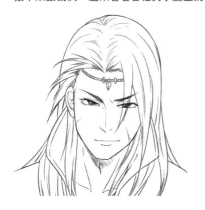

適合武俠、劍客之類的方臉

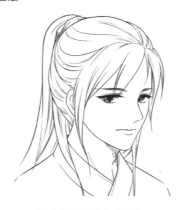

適合儒雅書生的瓜子臉

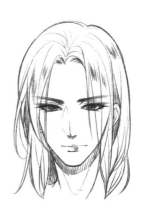

適合翩翩公子的長臉

## ◑ 人物身體

### 女子的身體

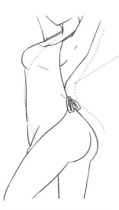

腰部凹陷下去，臀部突出來，用以表現軀幹的S形外觀，這是表現女性身體曲線的關鍵。

繪製古風女子時要注意，不同朝代其人物的身體特徵，例如隋唐時期較為豐滿，而明清時期則偏向纖細。

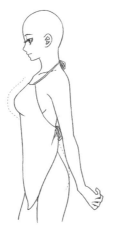

繪製正側面和背面的女子身體時，同樣需要注意S形的身體特徵。

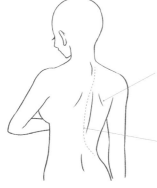

注意肩胛骨的位置與形狀，圓潤一些會更好看。

背部的中心曲線也可以表現女子身材的魅力。

胸部的曲線也是表現女性魅力的一大要點。要根據年齡和身材來決定胸部的豐滿程度。

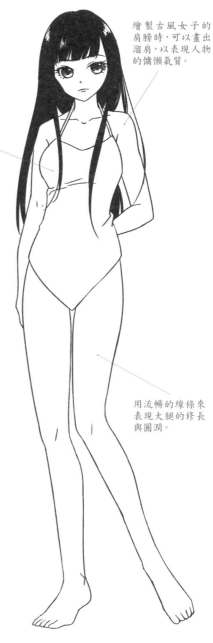

繪製古風女子的肩膀時，可以畫出溜肩，以表現人物的慵懶氣質。

用流暢的線條來表現大腿的修長與圓潤。

女子的身體表現

## 男子的身體

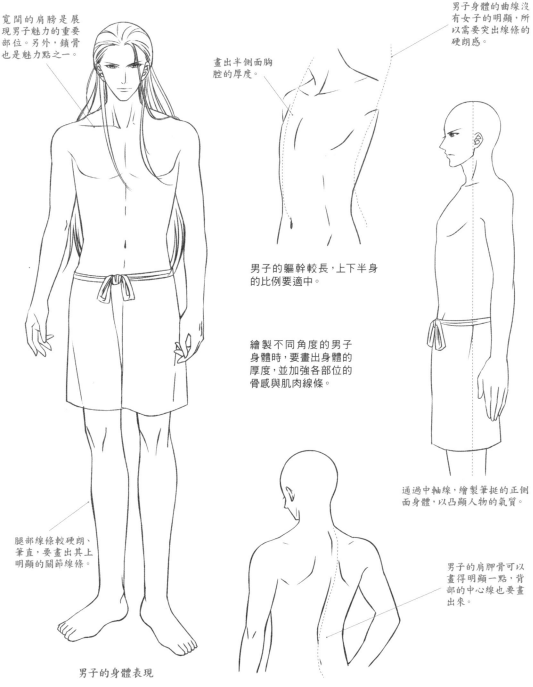

寬闊的肩膀是展現男子魅力的重要部位。另外，鎖骨也是魅力點之一。

畫出半側面胸腔的厚度。

男子身體的曲線沒有女子的明顯，所以需要突出線條的硬朗感。

男子的軀幹較長，上下半身的比例要適中。

繪製不同角度的男子身體時，要畫出身體的厚度，並加強各部位的骨感與肌肉線條。

腿部線條較硬朗、筆直，要畫出其上明顯的關節線條。

通過中軸線，繪製筆挺的正側面身體，以凸顯人物的氣質。

男子的肩胛骨可以畫得明顯一點，背部的中心線也要畫出來。

男子的身體表現

## ◐ Q版人物

### Q版頭身比

4 頭身 Q 版古風人物

Q版人物的頭身比一般不會超過4頭身。4頭身
的人物,脖子到腳底是3個頭長的距離。

3 頭身 Q 版古風人物

3頭身是比較常見的Q版人物頭身比,
脖子到腳底是2個頭長的距離。

頭身比越小,人物看起來就越圓潤
可愛,頭部看起來越大,四肢也相應
變得更加粗短、小巧。
　2頭身是比較常見的Q版小頭身比
例,脖子直接省略,整個身體的長度
與頭部的長度是一樣的。

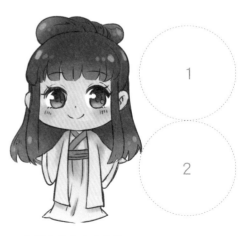

2 頭身 Q 版古風人物

## Q版人物五官

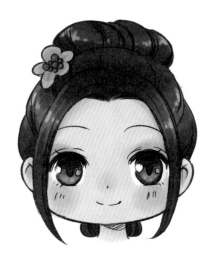

Q版古風人物臉部

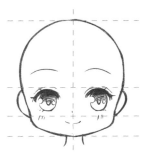

Q版人物的臉部特徵是五官集中在中心線的下方,這樣會讓臉部看上去更顯得圓潤可愛。

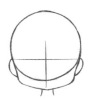

正面輪廓　　半側面輪廓　　正側面輪廓

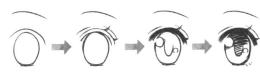

Q版眼睛對很多細節進行了簡化,在繪製時,要畫出橢圓形的眼睛輪廓,省略下眼瞼並簡化睫毛等細節。

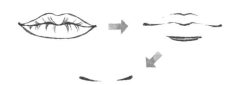

將寫實的嘴巴簡化後,只需畫出中縫線和上下唇的唇線即可。最後轉化為Q版的嘴巴,只用一條弧線就能表現。

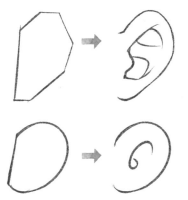

用多邊形歸納耳朵的輪廓,再細化結構會比較方便些。繪製Q版耳朵時也一樣,可用弧線歸納耳朵的輪廓,再畫出簡化後的耳朵細節。

**要點**

Q版女性的五官在臉部的比例中相比男性大一些,尤其是眼睛。

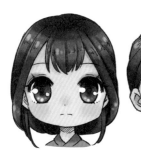
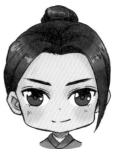

## Q版人物髮型

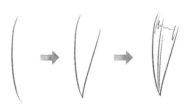

在繪製Q版古風人物的頭髮時,可用柔軟的曲線來描繪輪廓,這樣會可愛些。髮絲組成髮簇,而髮簇又形成髮型。

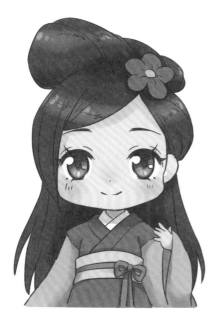

古代人物的髮型

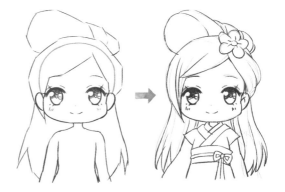

Q版男性的髮型較Q版女孩的簡單些,但都是在真實的髮型基礎上進行精簡,不用繪製太多的細節。

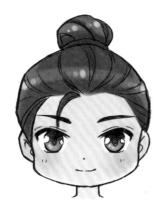

男性束髮

女性盤髮

女性披髮

## Q版人物的手腳

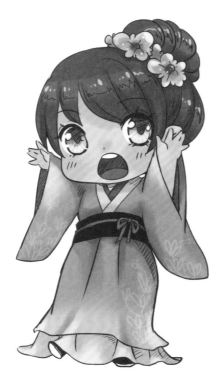

手部的簡化效果

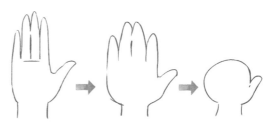

將手指的結構簡化，甚至省略，是Q版手部的基本繪製法。頭身比越小，手指的輪廓就越簡單。

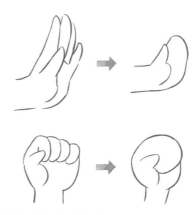

繪製不同造型的手部動作時，只要遵循圓潤、簡化的原則就可以了。

腳的簡化可以從腳趾入手，短小圓潤一些會比較可愛，直接省略腳趾也是可以的。

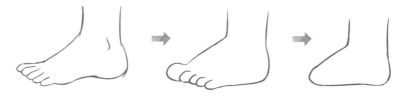

鞋子包裹在腳的外面，所以在繪製穿鞋的腳之前，要先畫出腳的大致形狀。

# 四 巧籹青絲

## ○ 女子髮型

### 按照朝代劃分

不同的朝代流行不同的髮型，同個朝代在不同時期也會流行不同的盤髮樣式，十分具有當時的風情特點。這裡我們先來看一下漢代到唐代的髮型變化。

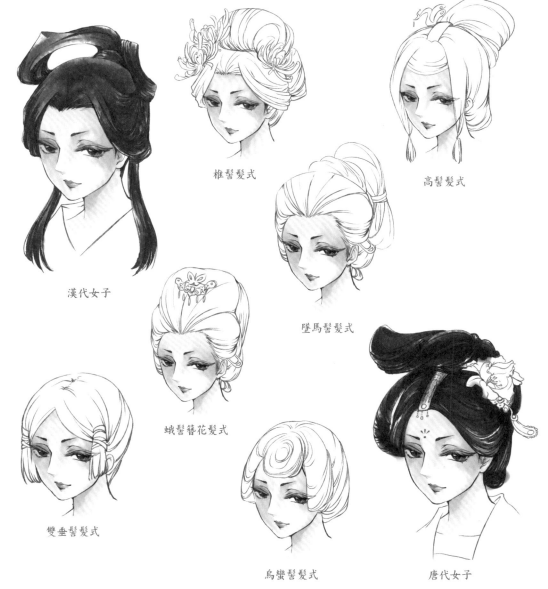

漢代女子

椎髻髮式

高髻髮式

墜馬髻髮式

蛾髻簪花髮式

雙垂髻髮式

烏蠻髻髮式

唐代女子

下面就讓我們來看一下宋代到清朝時期的髮型變化。

宋代女子

元代紮巾髻髮式

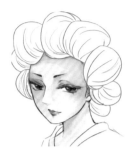

明代牡丹頭髮式

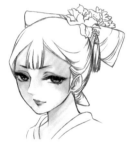

清朝旗髻髮式

## 按照盤髮的方式來劃分

古代女子的髮型基本上是按照梳、綰、結、盤、疊、鬢等變化而成的，再配上簪、釵、步搖、珠花等首飾，因此研究古代女子髮型主要是探討其梳編的形式。

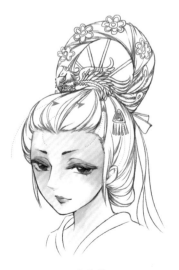

凌雲髻

結鬟式梳理編製法，先把頭髮攏結於頂，然後分股用絲繩繫結，彎曲成鬟，托以支柱，高聳在頭頂或兩側，有巍峨瞻望之狀。再用各種金釵珠花裝飾，高貴華麗，一般有高鬟、雙鬟、平鬟、垂鬟等形式，繪製時大多是環狀的髮條，中間為撐開的空洞。

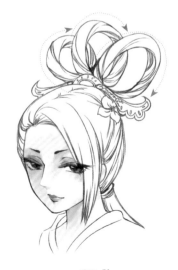

飛仙髻

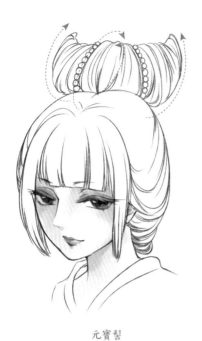

反縮式梳理編製法是將頭髮攏住，向後結於頂，再反縮成各種形式，如縮成雙刀，稱雙刀髻；縮成驚鳥欲飛，稱驚鵠髻；縮成元寶，稱元寶髻；反縮成高牆，稱高髻。這種反縮梳編較難，多流行於盛唐，為后妃貴婦之盛裝；其變化有百合髻、驚鵠髻、朝天髻、元寶髻等。

球狀髮髻

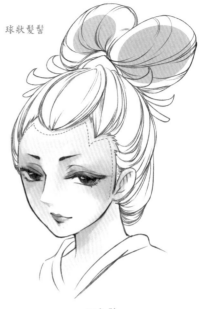

元寶髻

百合髻

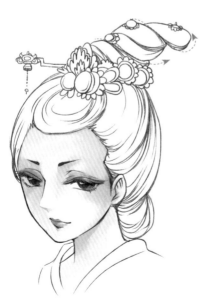

擰旋式梳理編製法是將頭髮分成幾股，擰麻花般地將頭髮盤曲扭轉，盤結於頭頂或兩側。擰旋式的變化有側擰、交擰、疊擰等。繪製時要繪出頭髮擰緊的形態，可以看到頭髮上的紋理是呈螺旋環繞的形狀。

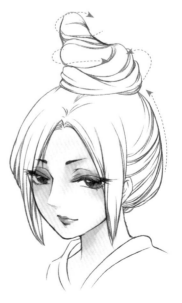

隨雲髻

朝雲近香髻

## ○ 男子髮型

古代男性也以長髮為主，通常會將頭髮束於頭頂形成髮髻，也可披下。

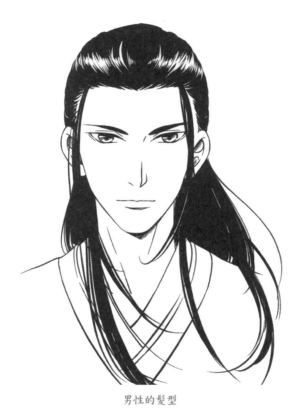

男性的髮型

繪製男性頭髮時要注意髮絲的走向，束髮是向上束攏的，髮絲也是朝上聚攏在一起的。

高光除了表現光源和頭髮的質感外，也能體現髮絲的走向。

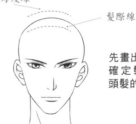

頭髮的厚度線

髮際線

先畫出頭部，再確定髮際線和頭髮的厚度。

正側面的長髮通常在肩膀以下，因此要畫出垂順感。

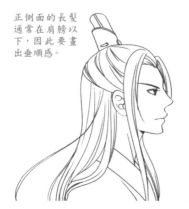

正側面的表現

正面的表現

# 五 羽衣霓裳

## 服飾形制

**女子的服飾**

髮型再加上漢代服裝,準確地表現出人物所處的朝代。

要點

漢服樣式繁多,卻都有著「縞衣繫帶」的共同特徵。要畫出腰部用衿帶或革帶繫著這一特徵。
衣領交合處必為「右衽」。

繪製古代人物服飾前,可先畫出人物的身體結構,以便準確地把握整體感。

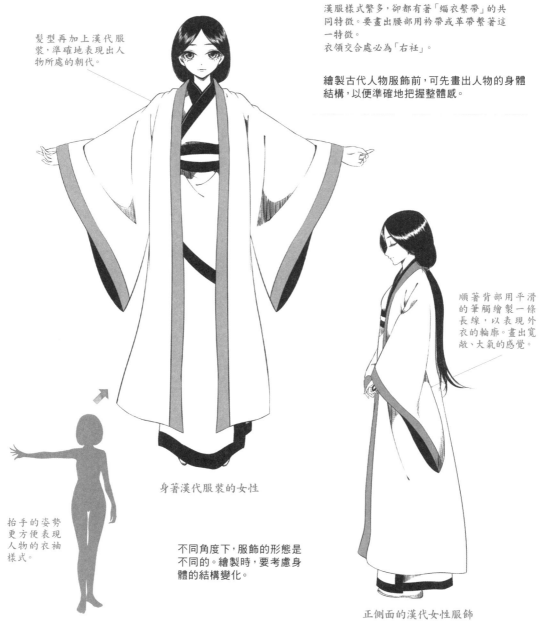

順著背部用平滑的筆觸繪製一條長線,以表現外衣的輪廓。畫出寬敞、大氣的感覺。

身著漢代服裝的女性

抬手的姿勢更方便表現人物的衣袖樣式。

不同角度下,服飾的形態是不同的。繪製時,要考慮身體的結構變化。

正側面的漢代女性服飾

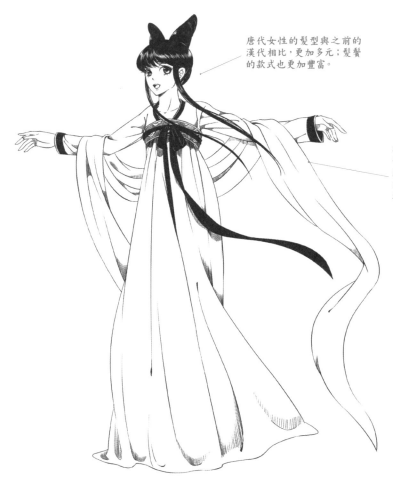

唐代女性的髮型與之前的漢代相比，更加多元；髮髻的款式也更加豐富。

布條或絲巾披於肩膀或手臂之間，隨著動作而變化，配合髮絲，表現出飄動的效果，讓人物看起來更加輕盈，更有美感。

身著唐代服飾的女性

未婚女性的披帛較為細長，繪製時要表現出輕盈、流動的韻味，使人物看上去嫵媚、美觀、大方。

襦裙是唐代女子最常見的服飾。上身著短襦或衫，下身著長裙，以肩上的披帛作為裝飾。

用不同的花朵作
為頭飾，表現出
不同身分的女性
人物。

各個朝代的服
飾都可以加上
小坎肩。

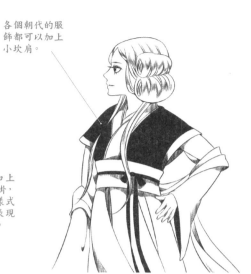

在旗袍外加上
小坎肩或馬褂，
畫出不同的樣式
和花紋，以表現
女性的腰身。

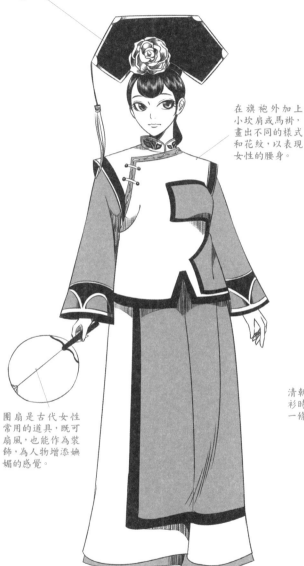

圍扇是古代女性
常用的道具，既可
扇風，也能作為裝
飾，為人物增添嫵
媚的感覺。

清朝女子穿袍
衫時常常戴著
一條圍巾。

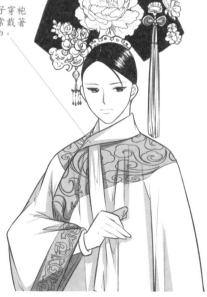

身著清代服飾的女性

繪製清代宮廷女性服飾，需按照滿族的袍衫來畫。
要畫出寬而直的特徵。

## 男子的服飾

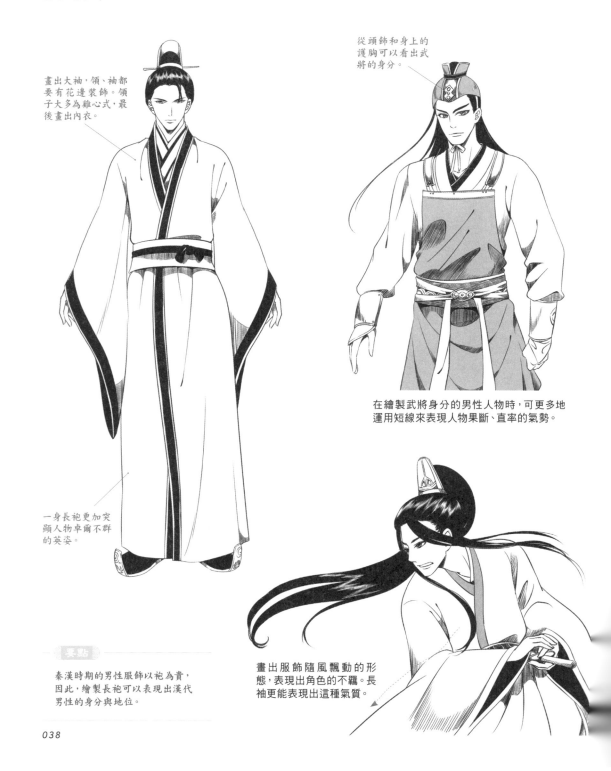

畫出大袖,領、袖都要有花邊裝飾。領子大多為雞心式,最後畫出內衣。

從頭飾和身上的護胸可以看出武將的身分。

在繪製武將身分的男性人物時,可更多地運用短線來表現人物果斷、直率的氣勢。

一身長袍更加突顯人物卓爾不群的英姿。

要點

秦漢時期的男性服飾以袍為貴,因此,繪製長袍可以表現出漢代男性的身分與地位。

畫出服飾隨風飄動的形態,表現出角色的不羈。長袖更能表現出這種氣質。

# 衣料質感

## 透明的紗

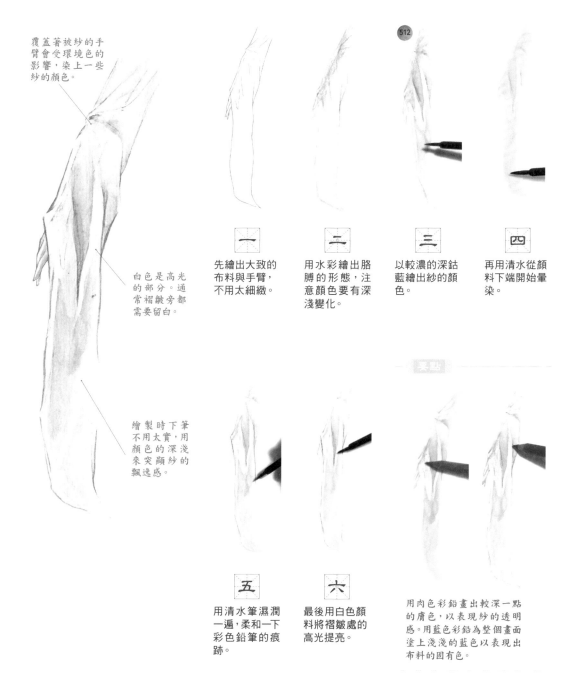

覆蓋著被紗的手臂會受環境色的影響，染上一些紗的顏色。

白色是高光的部分。通常褶皺旁都需要留白。

繪製時下筆不用太實，用顏色的深淺來突顯紗的飄逸感。

**一**

先繪出大致的布料與手臂，不用太細緻。

**二**

用水彩繪出胳膊的形態，注意顏色要有深淺變化。

**三**

以較濃的深鈷藍繪出紗的顏色。

**四**

再用清水從顏料下端開始暈染。

**五**

用清水筆濕潤一遍，柔和一下彩色鉛筆的痕跡。

**六**

最後用白色顏料將褶皺處的高光提亮。

用肉色彩鉛畫出較深一點的膚色，以表現紗的透明感。用藍色彩鉛為整個畫面塗上淺淺的藍色以表現出布料的固有色。

## 光滑的緞

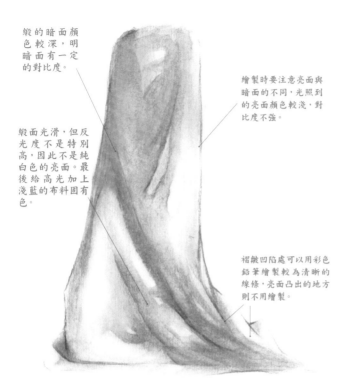

緞的暗面顏色較深，明暗面有一定的對比度。

緞面光滑，但反光度不是特別高，因此不是純白色的亮面。最後給高光加上淺藍的布料固有色。

繪製時要注意亮面與暗面的不同，光照到的亮面顏色較淺，對比度不強。

褶皺凹陷處可以用彩色鉛筆繪製較為清晰的線條，亮面凸出的地方則不用繪製。

用深鈷藍為裙子鋪上一層底色，要注意區分受光面和暗面。

用筆蘸取較濃的深鈷藍以清水筆暈染的方式進行二次上色。注意，深色部分要加深顏色，高光處留白。

等顏料乾了後用清水筆蘸足含水量較大的深鈷藍，將整個畫面刷一遍，統一色調。

乾透後再次加深暗部。

## 毛茸茸的皮革

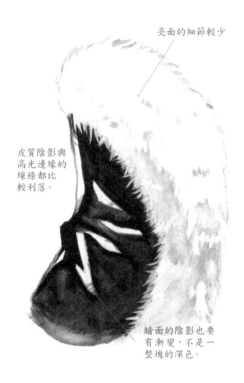

亮面的細節較少

皮質陰影與
高光邊緣的
線條都比
較利落。

暗面的陰影也要
有漸變，不是一
整塊的深色。

繪製出皮草的輪廓。

用鉛筆繪出明暗交界
線，區分亮面與暗面。

用鉛筆塗黑暗面，表現
底色，注意皮草的高光
部分形狀較明顯。

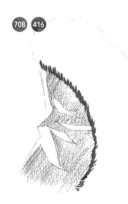

708 416

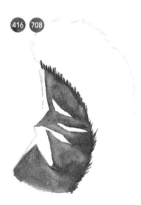

416 708

416 708

用佩恩灰調和褐色，以點線點
畫皮與毛絨的連接邊緣。

用蘸有剛才調好的顏料的筆
以暈染的方式將皮質部分填
上顏色，注意邊緣部分的顏色
較深。

乾透後疊加一層深色，讓顏色
顯得飽滿豐富。

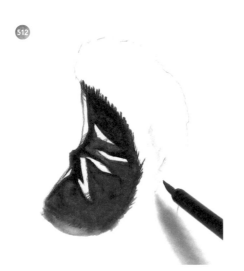

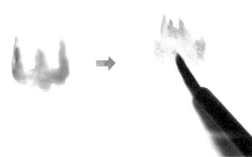

先用墨水筆蘸一點藍色水彩在畫面上點出幾個點，可以點成山字形，高低大小要錯落有致，不要太死板。這時候水量可以稍微多一些。

趁顏料未乾的時候，用清水筆將顏料暈染開來，注意用筆時要用點的方式將顏料的下半部分暈開，不可塗抹。

**七**

用清水筆簡單將皮質部分輕微暈染一下，再用筆蘸取深鈷藍在毛絨部分用點線繪製茸毛。具體步驟如右圖所示。

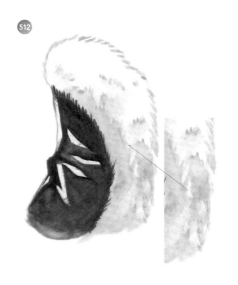

**八**

用以上的方法多次塗畫，注意暗面的顏色較深，亮面留白，這樣可以表現出毛絨的質感。

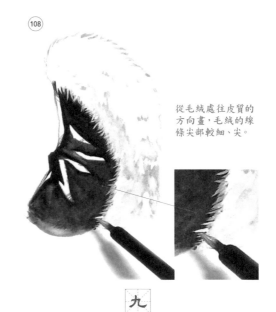

從毛絨處往皮質的方向畫，毛絨的線條尖部較細、尖。

**九**

用略微潤濕的筆蘸上中國白，在皮質與毛絨相連接的邊緣繪製一些白色線條，以體現出毛絨的感覺。

# 六 錦上添花

## 〇 光影技巧

### 常見的臉部光影效果

光源不同,受光面就會不同。現在,我們以一個正面人物的頭部為例,來看看在不同光源下臉部的光影效果。

用箭頭來表現光源,
用色彩來表現陰影效果。

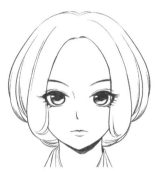

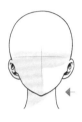
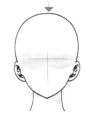

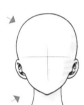
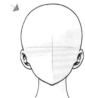

背光

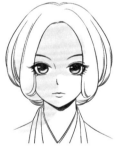
右下面來光

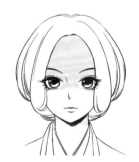
上面來光

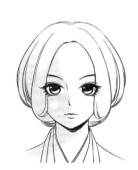
右上方來光

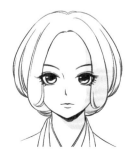
左面來光

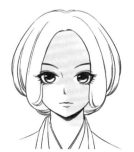
左下方來光

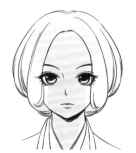
背面來光

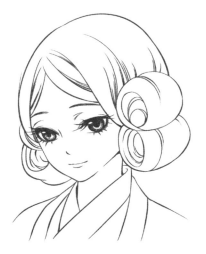

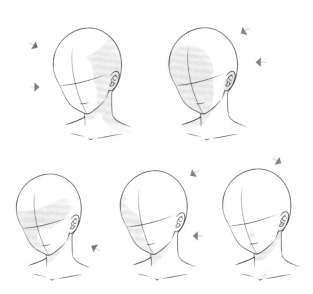

半側面的光影效果比正面的更常見。繪製時，依舊需要考慮光源。

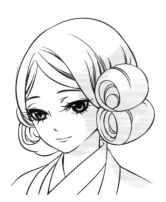

左上方來光

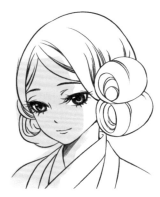

背面來光

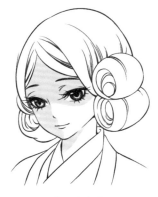

右下方來光

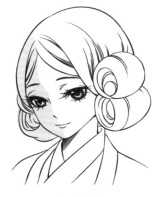

右面來光

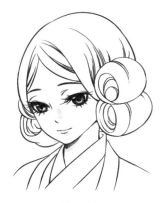

正面來光

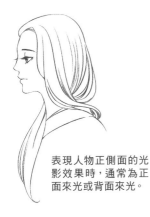

表現人物正側面的光影效果時，通常為正面來光或背面來光。

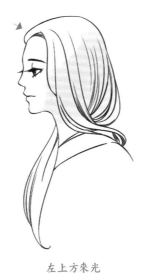

左上方來光

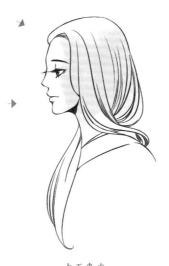

左面來光

光線的照射與正側面五官的起伏相結合，形成剪影般的光影效果。

右面來光

右上方來光

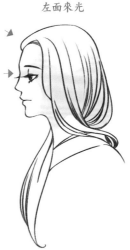

左上方來光

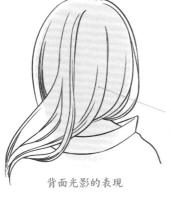

背面的光影與其他角度是一樣的，但由於背面頭部幾乎全是頭髮，因此需對頭髮做出光影的變化。

背面光影的表現

嘗試用單色畫出同一個角度下，不同的光影效果，這能讓你快速掌握光源與人物之間的關係。

理解人物或物體的結構，才能準確地畫出光影的起伏。

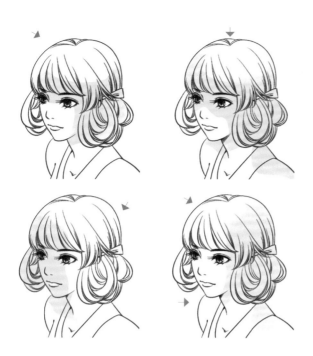

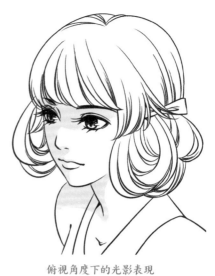

俯視角度下的光影表現

俯視角度下，通常會在人物的下方產生自然的陰影。要根據光源的遠近、強弱來繪製光影效果。

仰視下的光影效果通常有兩種：一種是下方打光的陰影表現，另一種是上方打光的陰影表現。

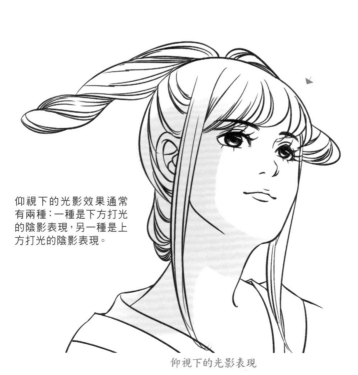

仰視下的光影表現

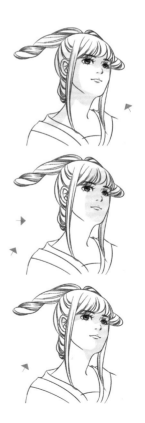

### 表現人物身上的「影」

運用光影來表現身體上的陰影效果時，需要知道這並非人物本身自帶的，而是由光照效果所產生的陰影。理解了這一點，才能輕鬆地確定光影的位置。

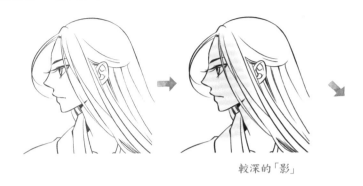

較深的「影」

用下顎與脖子交界處的光影效果來學習「影」的表現。

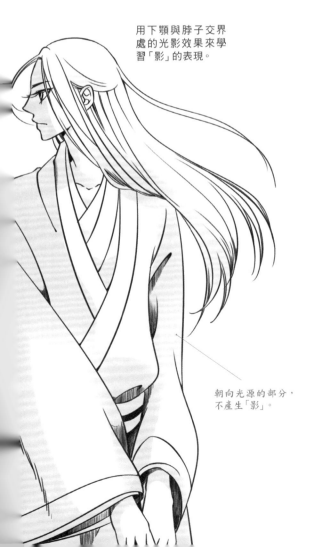

根據光源的方向和強弱，可畫出形狀、濃淡有別的陰影。

較淺的「影」

朝向光源的部分，不產生「影」。

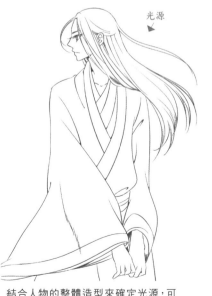

光源

結合人物的整體造型來確定光源，可以更好地表現出整幅畫想要的意境。

**地面上的投影**

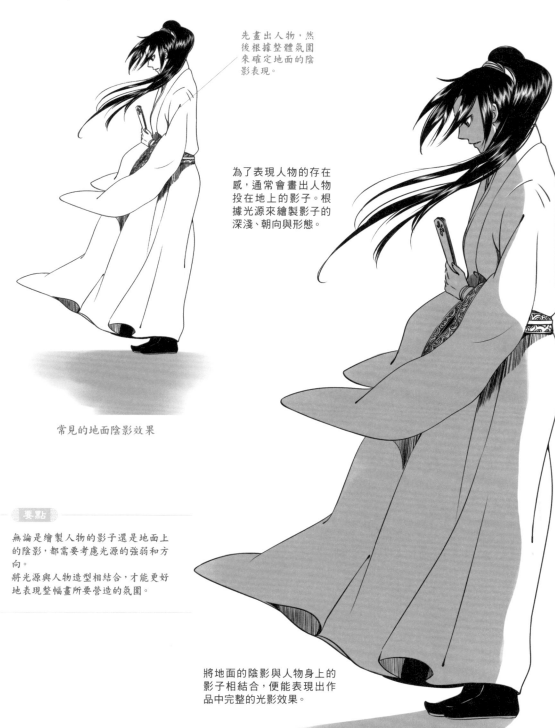

先畫出人物，然後根據整體氛圍來確定地面的陰影表現。

為了表現人物的存在感，通常會畫出人物投在地上的影子。根據光源來繪製影子的深淺、朝向與形態。

常見的地面陰影效果

**要點**

無論是繪製人物的影子還是地面上的陰影，都需要考慮光源的強弱和方向。
將光源與人物造型相結合，才能更好地表現整幅畫所要營造的氛圍。

將地面的陰影與人物身上的影子相結合，便能表現出作品中完整的光影效果。

## ◎ 構圖技巧

### 跟隨形背景構圖

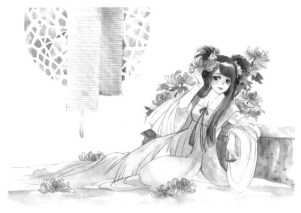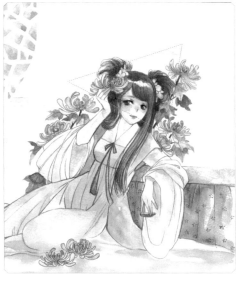

跟隨形背景構圖

跟隨形背景構圖能通過大面積的背景做陪襯，
更好地突出人物形象。

### S形構圖

S形構圖是指整幅畫中，主體人物和場景呈S形的形態，表現出綿延的
流暢感，給人強烈的動態感，且有一定的延伸。

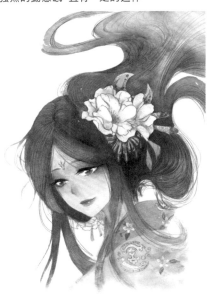

S形構圖

## 三角形構圖

適合較為中規中矩的畫面，讓整個畫面具有穩定感。倒三角形構圖適合有一定張力的畫面，以呈現不穩定感。

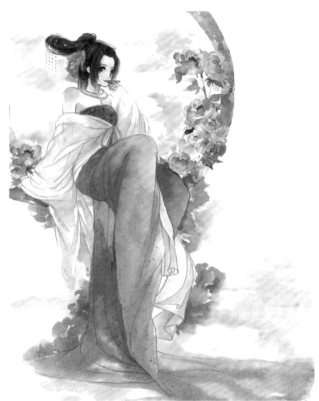

三角形構圖

## 梯形構圖

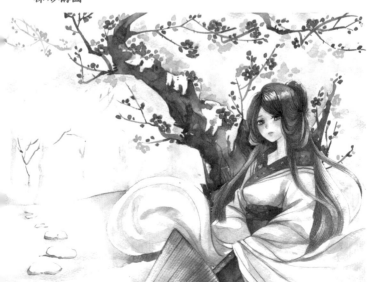

梯形構圖

畫面中的主體呈四邊梯形的構圖，呈現一種飽滿感和穩重感，適合突出主角的畫面。

## ○ 上色技巧

### 渲染膚色

我們通過平塗、暈染和疊加技法來給皮膚上色。

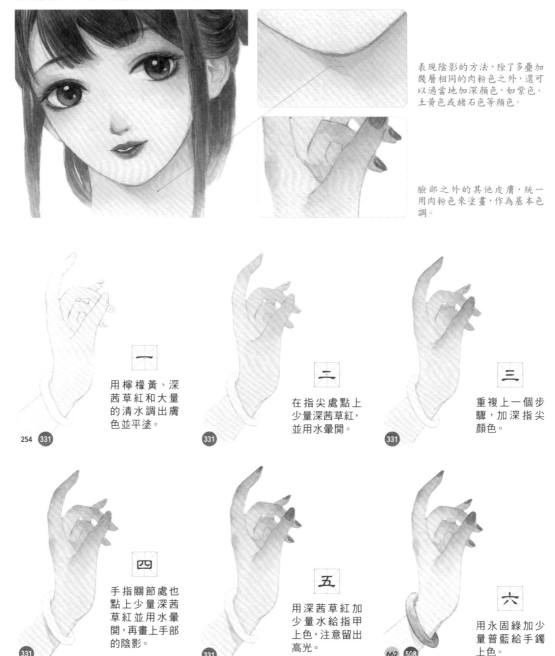

表現陰影的方法，除了多疊加幾層相同的肉粉色之外，還可以適當地加深顏色，如紫色、土黃色或赭石色等顏色。

臉部之外的其他皮膚，統一用肉粉色來塗畫，作為基本色調。

**一** 用檸檬黃、深茜草紅和大量的清水調出膚色並平塗。
254 331

**二** 在指尖處點上少量深茜草紅，並用水暈開。
331

**三** 重複上一個步驟，加深指尖顏色。
331

**四** 手指關節處也點上少量深茜草紅並用水暈開，再畫上手部的陰影。
331

**五** 用深茜草紅加少量水給指甲上色，注意留出高光。
331

**六** 用永固綠加少量普藍給手鐲上色。
662 508

## 渲染五官

五官中，眼睛尤為關鍵。因此我們首先來學習眼睛和眉毛的渲染方法。

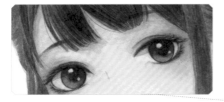

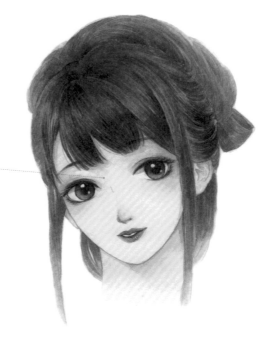

五官的繪製同樣採用平塗、暈染和疊加技法，
先鋪底色再疊加深色並刻畫細節。

**409**

一　用褐色給眼睛鋪上一層底色。

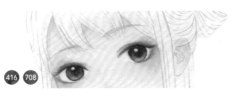

**416** **708**

二　顏色半乾時，在瞳孔處點上深褐色顏料。

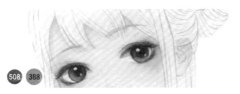

**508** **388**

四　普藍、玫紅混合大量的水畫出眼睛陰影。

**708**

六　用佩恩灰給眉毛鋪上一層底色。

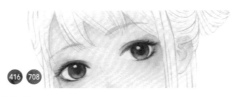

**416** **708**

三　用褐色調和黑色，加深上下眼瞼。

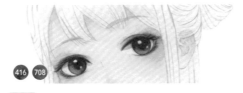

**416** **708**

五　再次加深上下眼瞼的顏色。

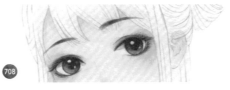

**708**

七　在眉毛三分之一處加深一下顏色。

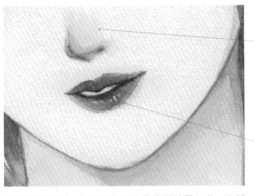

鼻子的色調變化主要是鼻翼所產生的光影效果。

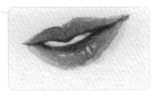

嘴巴是血色的，用水暈染出漸變的效果，讓嘴唇看上去晶瑩剔透。

相對眼睛來說，鼻子和嘴巴的暈染要簡單一些。先鋪一層肉粉色作為底色，再加以疊色、暈染。

370

一　在鼻尖處點上淺紅，並用水暈開。

370

二　在鼻翼和鼻底位置添加陰影。

508 388

三　玫紅加少量普藍塗畫，加深陰影。

四　勾線。

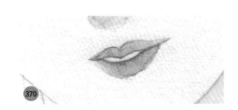

370

一　用淺紅給嘴唇上一層底色。

331

二　加深嘴唇顏色。

331 416

三　用深紅加褐色給嘴唇勾線。

四　最後，用白顏料在下唇上點出高光。

## 渲染髮色

學會了五官的畫法後，我們再來學習頭髮的繪製。通常具有中國風的人物其髮色都是灰色、褐色與黑色系的；因此，講解時，也以這幾種顏色為例。

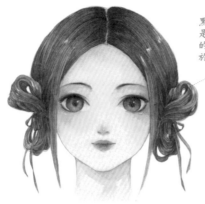

黑髮並非所有部分全都是黑色的，要加上不同的色彩表現，才不會過於死板。

頭髮的罩染方式有許多種，如濕畫法、乾畫法以及混合畫法。根據畫面效果或自己的喜好來繪製即可。

一

先完成臉部的繪製。

708

二

用佩恩灰給頭髮鋪上一層底色。

708 508

三

佩恩灰加普蘭加深頭髮的顏色。

四

頭髮分組勾線。

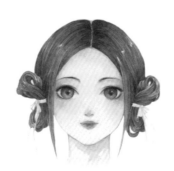

五

勾出髮絲。

331

六

最後給髮帶上色。

## 渲染植物

植物能點綴以人物為主的水彩插畫，讓畫面更美觀。不同的花草植物可以有不同的造型，可根據不同的構圖要求選擇不同的花草植物。

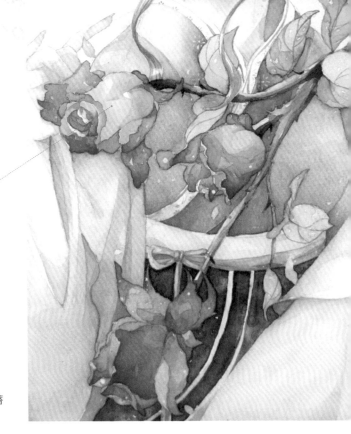

蕃薇花的顏色以大紅為主，也有許多深淺變化，總體上色彩飽滿。

注意花朵的顏色表現。以大紅色為基調的薔薇，可用同色系的顏料暈染出細節變化。

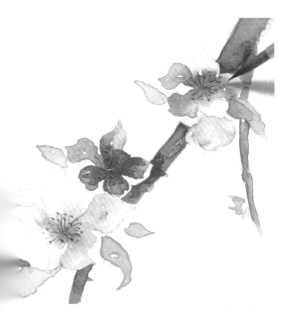

桃花、梅花等較小的花，都是成群出現的。用褐色系繪製枝幹，花瓣則用粉色系與黃色系渲染，再配以綠色系的樹葉。

**416**

一

用褐色繪製樹枝，可將筆的水分稍微吸乾一些。

**416**

二

第一層乾後，再用深一些的褐色塗一層。預留出花朵的位置。

**331**

三

蘸取足量的紅色顏料點在花瓣根部，再用水筆暈開整個花瓣。

**366** **238**

四

一朵一朵地畫出花朵，適當地添加胭脂紅、中黃等顏料暈染。

# 其貳 絕世有佳人

學習了水彩漫畫人物的基礎知識之後，你是否已迫不及待地想要繪製完整的插畫了呢？現在，就拿起畫筆進行創作吧！

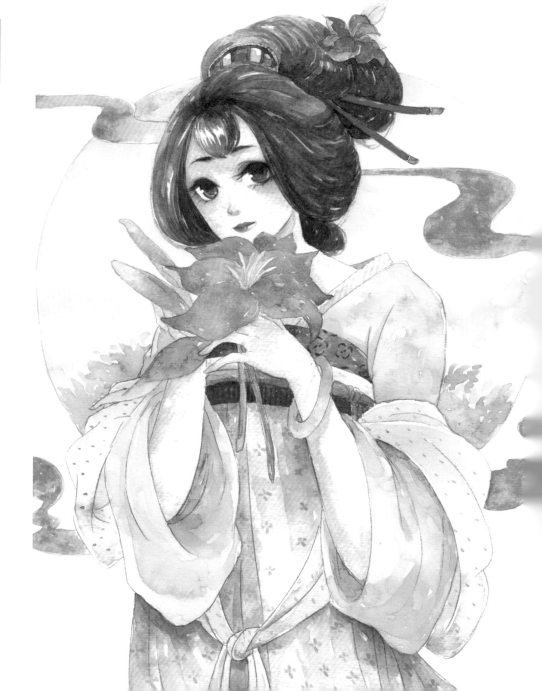

萬花

紫萼扶千蕊，黃鬚照萬花。忽疑行暮雨，何事入朝霞。

——唐‧杜甫《花底》（節選）

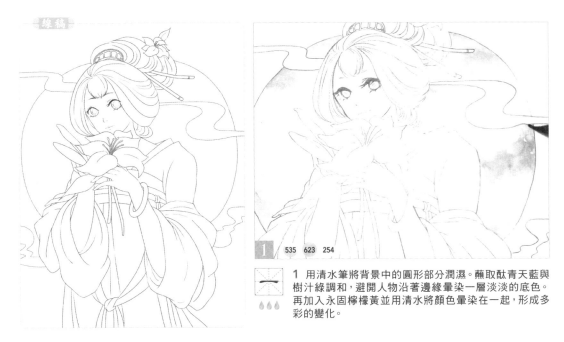

**1** 535 623 254

**1** 用清水筆將背景中的圓形部分潤濕。蘸取酞青天藍與樹汁綠調和，避開人物沿著邊緣暈染一層淡淡的底色。再加入永固檸檬黃並用清水將顏色暈染在一起，形成多彩的變化。

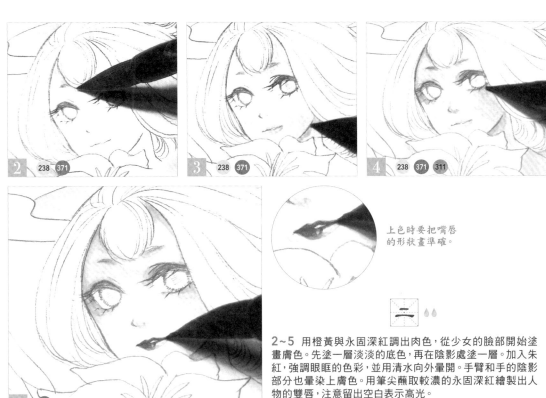

**2** 238 371

**3** 238 371

**4** 238 371 311

**5** 371

上色時要把嘴唇的形狀畫準確。

**2~5** 用橙黃與永固深紅調出肉色，從少女的臉部開始塗畫膚色。先塗一層淡淡的底色，再在陰影處塗一層。加入朱紅，強調眼眶的色彩，並用清水向外暈開。手臂和手的陰影部分也暈染上膚色。用筆尖蘸取較濃的永固深紅繪製出人物的雙唇，注意留出空白表示高光。

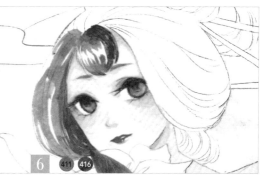
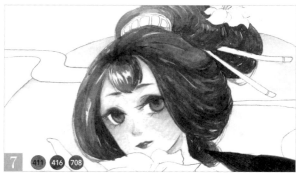

6　411　416

7　411　416　708

6、7　用赭石繪製眼珠的顏色,下方點少許清水畫出漸變的效果,再用褐色繪製上下眼瞼與睫毛。繼續用赭石與褐色繪製頭髮,注意區分出受光面與背光面,可適當留白表現頭髮的高光。最後加入佩恩灰,繪製出頸部後面的頭髮。

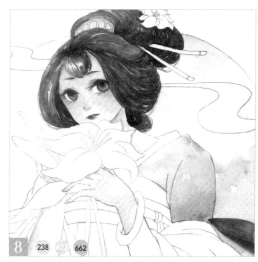

8　238　325　662

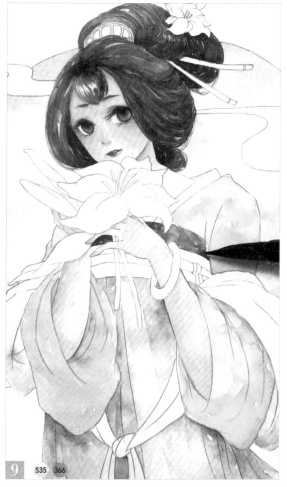

9　535　366

用筆尖蘸取紫色顏料,點綴一些花紋作為細節。

8、9　蘸取橙黃、樹汁綠與永固綠,給人物的上襦畫出顏色。蘸取酞青天藍與枚紅調和出紫色,並加入大量清水調和,為人物的裙子上色,讓裙子看上去更輕盈。最後蘸取用酞青天藍和枚紅調出的紫色繪製詞子。

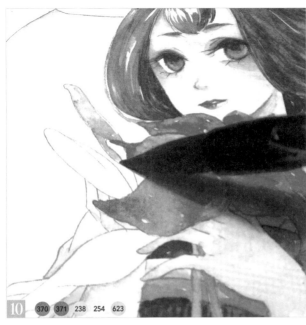

要用筆尖或勾線筆來繪製花紋，才能畫出細膩的感覺。

10 370 371 238 254 623

11 366 535

**五** 10、11 用永固淺紅和永固深紅畫花朵，並混入橙黃與永固檸檬黃。花骨朵的頂端加入樹汁綠，表現出還未盛開的色調。蘸取枚紅與酞青天藍調和成紫色後，用筆尖畫出裙子上的花紋，用赭石與褐色畫出帶子的顏色。

12 371 535 311 623

14 411 409

13 411 416

**六** 12~14 用永固深紅、酞青天藍、朱紅、樹汁綠等顏色繪製頭飾中的金屬與鮮花。用較濃的褐色繪製帶子上的豎條紋細節，調和樹汁綠和酞青天藍後點染出翡翠手鐲，蘸取赭石與熟褐加水來繪製背景中的雲霧，這幅古風美少女便完成了。

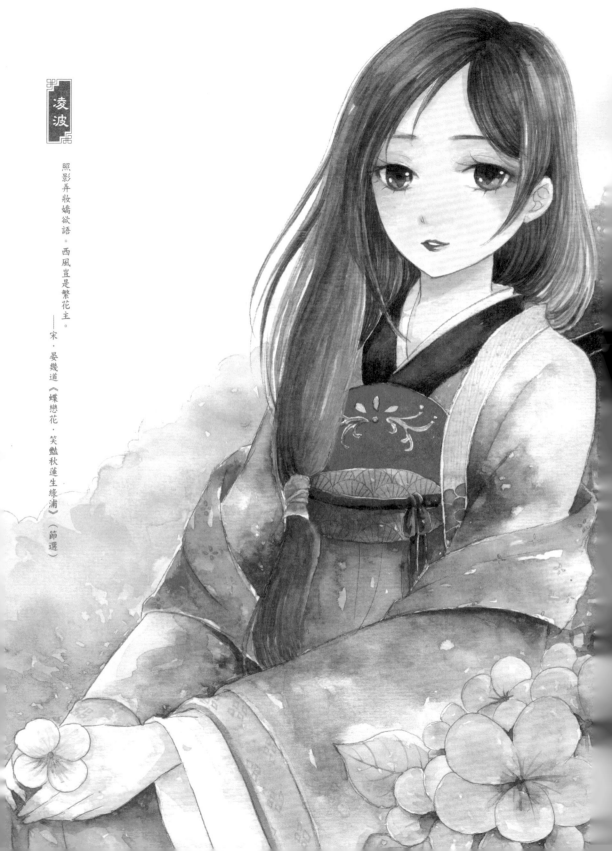

凌波

照影弄妝嬌欲語。西風豈是繁花主。

——宋·晏幾道《蝶戀花·笑豔秋蓮生綠浦》（節選）

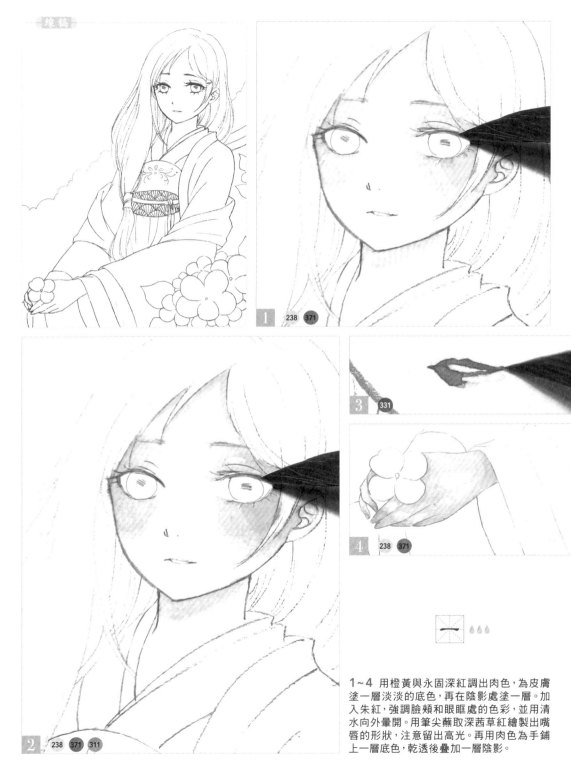

1~4 用橙黃與永固深紅調出肉色，為皮膚塗一層淡淡的底色，再在陰影處塗一層。加入朱紅，強調臉頰和眼眶處的色彩，並用清水向外暈開。用筆尖蘸取深茜草紅繪製出嘴唇的形狀，注意留出高光。再用肉色為手鋪上一層底色，乾透後疊加一層陰影。

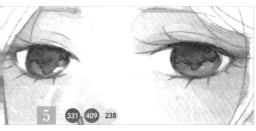

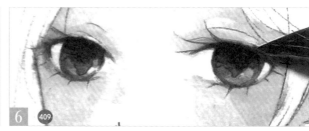

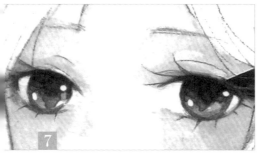

5~7 先在眼尾處暈染些許深茜草紅為人物增添氣色。蘸取熟褐色調和橙黃為眼睛上一層底色,半乾時在眼珠上半部分和瞳孔點染較濃的熟褐色,形成漸變效果。最後用白色高光筆為眼睛點上高光。

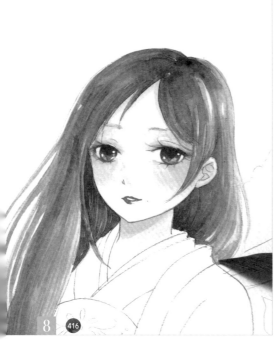

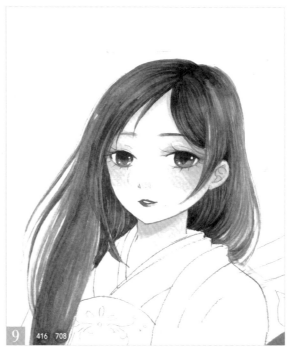

8、9 用褐色調和大量的清水為頭髮鋪層底色,未乾時蘸取較濃的褐色點染在深色部分。乾透後調入佩恩灰用勾線筆繪製出髮絲的深淺變化。

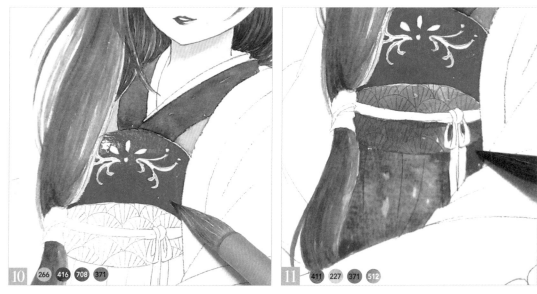

10、11 先用永固橙黃為裡衣上色，蘸取褐色調入佩恩灰繪製出裡衣的衣領部分。用留白膠塗出訶子上繡花的部分，乾透後用永固深紅為訶子上色。再蘸取赭石調和土黃繪製出腰帶的顏色，加水暈染出漸變的效果。蘸取金色顏料繪製腰帶上的花紋。最後用永固深紅與深鈷藍調出的紫色為下裙上色。

白色服裝所產生的陰影
可以用環境色來表現。

12~14 用深群青調和深鈷藍繪製出外衣的底色，用清水將顏料暈開，用細筆或筆尖繪製以便避開植物。乾透後用較濃的深群青疊加外衣陰影，再蘸取永固橙黃繪製袖口的色調。再用玫紅繪製出披帛的顏色，並用永固橙黃加清水繪製最裡層袖子淡淡的陰影。

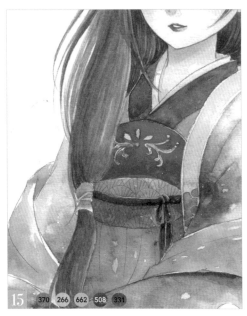

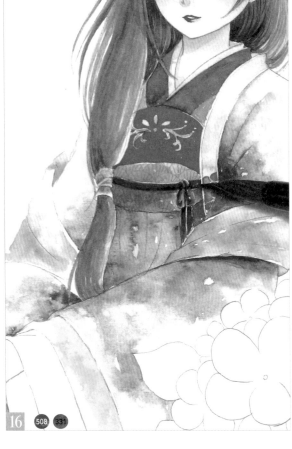

**15、16** 先用永固淺紅、永固橙黃為髮帶上色。擦去留白膠，蘸取永固橙黃、永固綠、普藍繪製訶子上的繡花。再用深茜草紅繪製出外衣衣緣上的花紋。最後蘸取普藍與深茜草紅調和出的紫色繪製腰上的繫帶，乾透後疊加一層陰影。

**17、18** 先用清水筆將背景的植物部分潤濕，再用筆尖蘸取永固綠、樹汁綠、胡克深綠，以點染的方式上色，並用清水筆暈開。

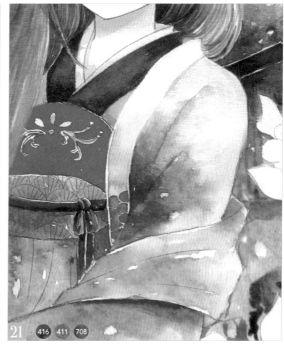

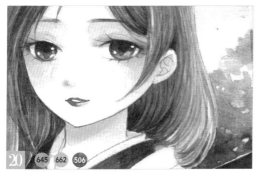

八 19~21 等植物部分的底色乾透後，用細筆蘸取永固綠疊加一層淡淡的樹葉輪廓。最遠處的植物部分則用胡克深綠、永固綠和深群青調和繪製。蘸取褐色與赭石繪製房屋的顏色，然後調入佩恩灰繪製出顏色最深的地方。注意，繪製背景時一定要仔細刻畫與人物相鄰的部分。

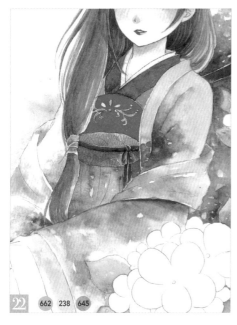

九

22、23 先用永固綠繪製出前景的葉子，未乾時蘸取橙黃和胡克深綠進行點染，豐富顏色。再用勾線筆蘸取胡克深綠勾畫出葉子的脈絡。

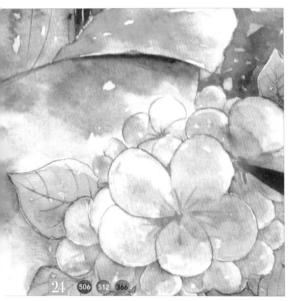

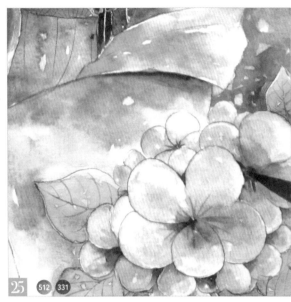

 **24、25** 用深群青、深鈷藍調和少量玫紅繪製花朵的顏色，邊緣加入清水暈染，讓顏色變淡。未乾時在花心處點染稍深一些的顏色，讓其自然暈染。乾透後用深鈷藍與深茜草紅調出深紫色疊加陰影。

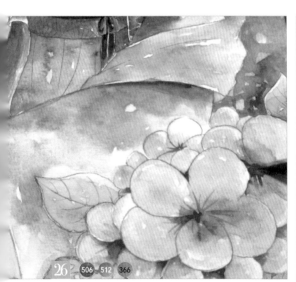

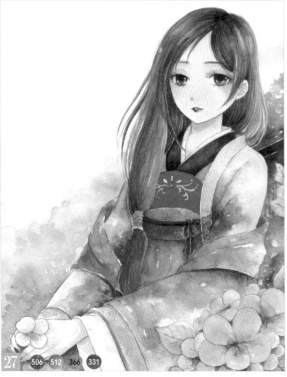

**26、27** 再在花朵上疊塗一層調好的顏色，然後用同樣的方法繪製出手中的花朵。最後用深茜草紅疊塗出披帛陰影，這幅凌波便完成啦！

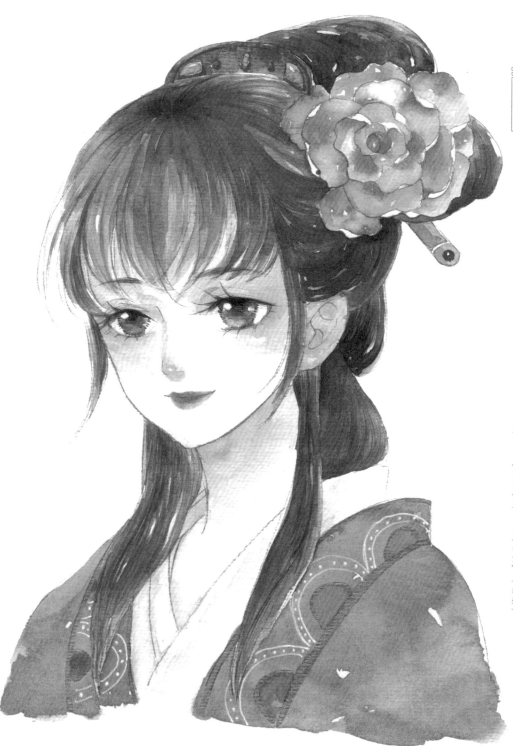

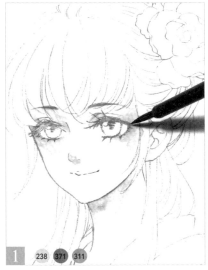

**1** 用橙黃與永固深紅調出肉色，繪製臉部膚色。先塗層淡淡的底色，再在陰影處疊塗一層。再加入朱紅，強調眼眶的色彩，並用清水向外暈開。

① 238 371 311

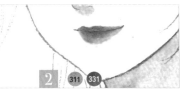

② 311 331

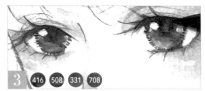

③ 416 508 331 708

④ 416 708

 **2~4** 用朱紅為嘴唇鋪一層底色，半乾時點染些許深茜草紅，乾透後再蘸取深茜草紅加深上嘴唇和下嘴唇的上半部分顏色。蘸取褐色繪製眼睛和眉毛的底色，注意留出高光。未乾時，用筆蘸取較濃的褐色點染眼珠的上半部，用普藍與深茜草紅調出紫色點染眼珠下半部分。乾透後用褐色調和少量佩恩灰加深上下眼瞼、眉毛，並畫出睫毛。

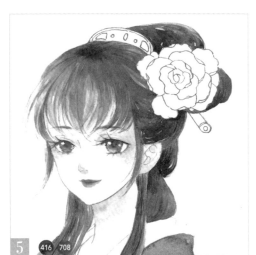

⑤ 416 708

要加深頭頂和髮簇的集結處。

**5** 用褐色繪製頭髮，注意區分出受光面與背光面，可適當留白來表現頭髮的高光。半乾時調入佩恩灰，繪製頭髮的深色部分。

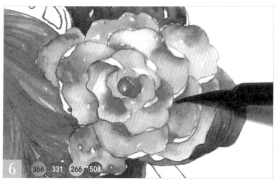

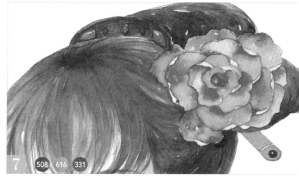

6~8 蘸取玫紅繪製花朵的底色,半乾時用比底色濃一些的玫紅、深茜草紅、永固橙黃,以及普藍與深茜草紅調和的紫色對花瓣進行點染,豐富顏色。乾透後疊塗出陰影以表現立體感。再用普藍、鉻綠、深茜草紅以及赭石繪製出其餘的髮飾,乾透後用赭石為髮簪疊加一層陰影。

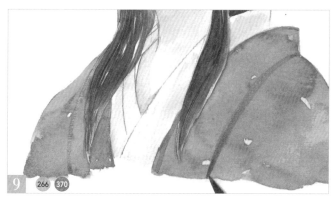

蘸取金色顏料來繪製花紋,
可以增加服飾的精緻感。

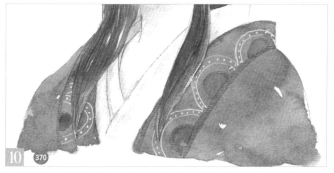

9、10 用永固橙黃繪製出裡衣的陰影。再蘸取永固橙黃與永固淺紅,加大量的水調和後繪製外衣的顏色。乾透後用勾線筆蘸取金色顏料繪製出外衣領上的細線,用永固淺紅、不透明白顏料繪製出衣領上的花紋。

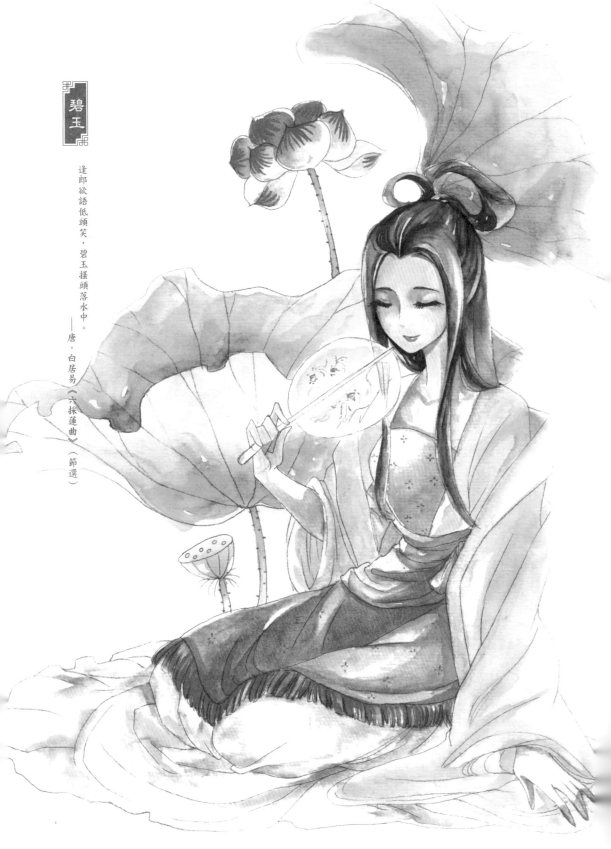

碧玉

逢郎欲語低頭笑，碧玉搔頭落水中。

——唐·白居易《六採蓮曲》（節選）

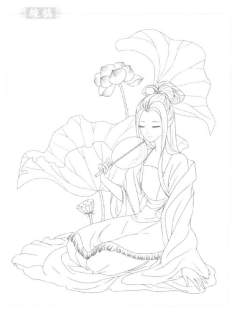

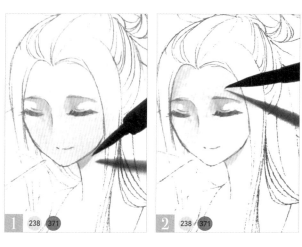

1、2 蘸取橙黃調和永固深紅調出肉色，塗在臉部凹陷較深的部位，用清水筆與蘸有顏料的筆配合，將膚色暈染開來。

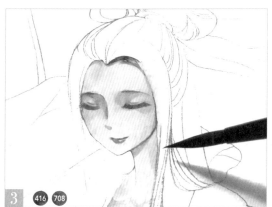

繪製半透明團扇遮住的頭髮時，不用塗滿，留些空白可給人一種若隱若現的感覺。

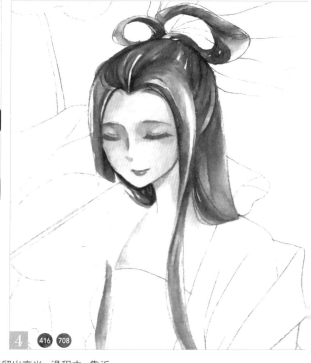

3、4 用褐色調和佩恩灰來繪製頭髮的顏色，注意留出高光。過程中，靠近臉部的頭髮可以暈染些膚色。乾透後在頭髮暗部疊加一層深色。

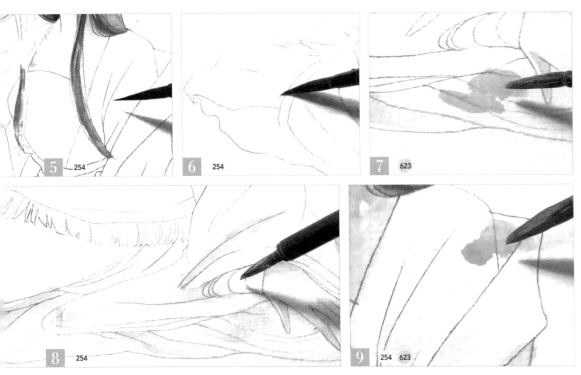

5~9 用永固檸檬黃暈染裡衣,再用同樣的顏色繪製裙擺,注意下裙裙擺的顏色要根據褶皺來繪製,靠近褶皺處的顏色較深,其餘的地方較淺。袖口處用樹汁綠來暈染,越靠近手腕的地方顏色越深,而靠近裡衣下擺的袖口因為環境色的影響,要點染些永固檸檬黃,肩頭部分因受外衣的影響,要用永固檸檬黃調和一些樹汁綠來繪製。

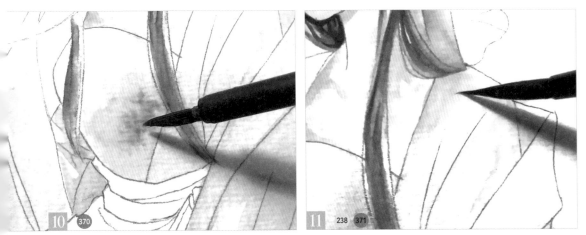

10、11 先用清水筆將抹胸打濕,然後用永固淺紅點染。肩頭貼近皮膚的地方可用橙黃、永固深紅調和的肉色暈染,突出衣服的通透感。

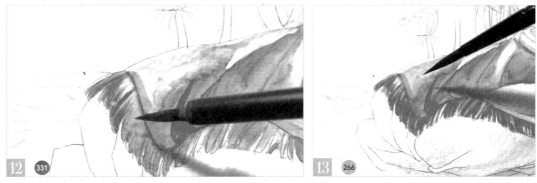

五　12、13　用深茜草紅繪製圍裙，乾透後用較濃的顏色疊畫出圍裙下邊的流蘇陰影。再在圍裙貼近下裙的部分
暈染一些永固橙黃作為環境色。

14～16　用胡克深綠調和深鈷藍繪出荷葉和葉莖。團扇因為是半透明的所以荷葉的顏色會透出來一些，留白
六　部分扇面更能體現其半透明的質感。再用橘紅色彩鉛繪出團扇花紋。用酞青天藍繪出荷花花莖的色彩。蘸取
深茜草紅點染荷花花尖並用清水筆暈染開來，形成漸變效果。乾透後勾勒出花瓣的脈絡，並用鉻綠色彩鉛點
出花莖上的小毛刺。

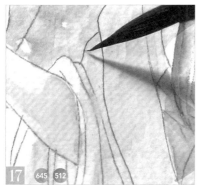 

七　17、18　在靠近荷葉的衣袖部
分點染一些荷葉的顏色形成
環境色。最後用紅色彩鉛繪出
抹胸上的小花紋，豐富細節，
這幅碧玉便完成啦！

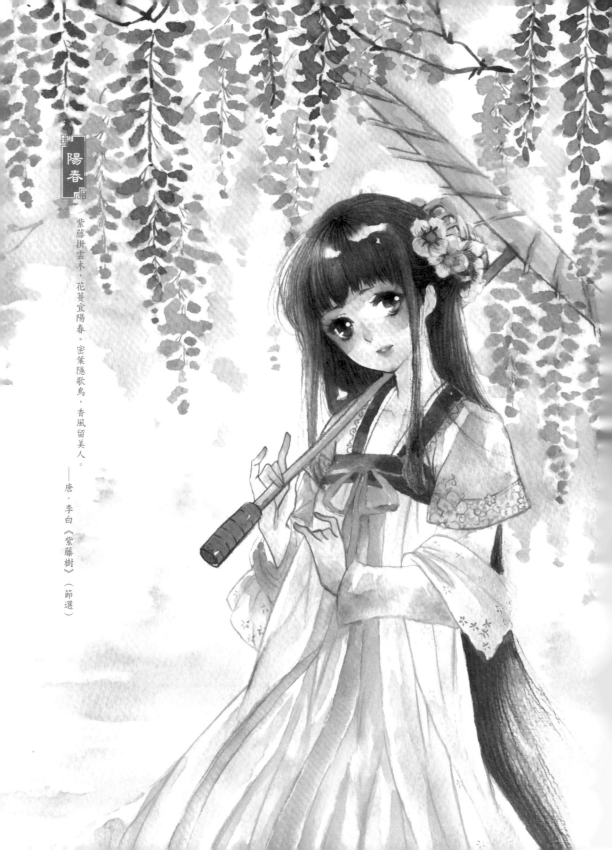

紫藤掛雲木，花蔓宜陽春。密葉隱歌鳥，香風留美人。

——唐·李白《紫藤樹》（節選）

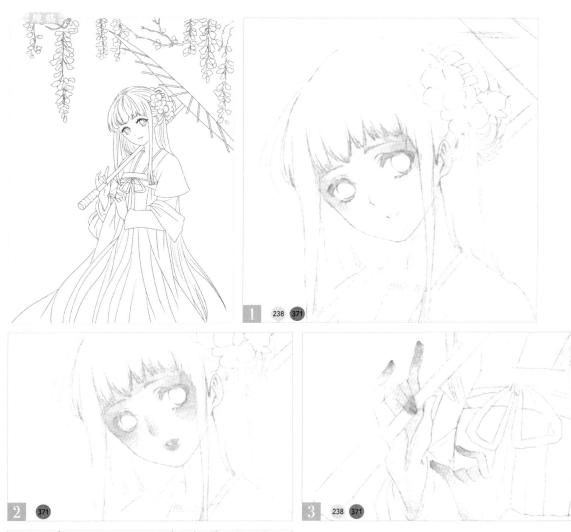

1~4 用橙黃與永固深紅調出肉色為人物的皮膚鋪上一層底色。乾透後蘸取少量永固深紅點染鼻尖和眼眶處，並用清水筆暈開。用永固深紅加大量的水為嘴唇鋪底色。用肉色為手鋪一層底色，乾透後在指尖處點上少量永固深紅，並用清水筆暈開。再蘸取較濃的永固深紅勾勒嘴唇中線。蘸取褐色為眼睛鋪一層底色，半乾時調入佩恩灰點染瞳孔的位置，乾透後加深瞳孔及上下眼瞼的顏色。最後用白色高光筆點出眼睛的高光。

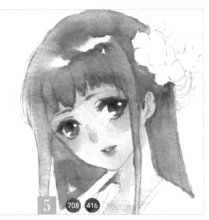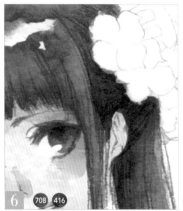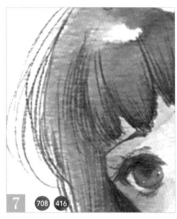

 5~7 用佩恩灰調和褐色為頭髮上一層底色，注意留出高光。然後在鬢角和瀏海下方暈染出深色。乾透後用黑色彩鉛勾勒出髮絲，可以繪製一些向外揚起的髮絲，營造出輕盈的飄逸感。

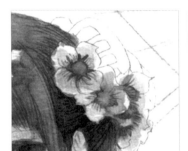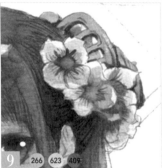

8、9 用酞青天藍為頭髮上的花朵上色，半乾時加入深茜草紅調出的紫色點染花心。乾透後用勾線筆蘸取調好的紫色勾勒出花蕊。再蘸取永固橙黃繪製髮釵，未乾時點染些許樹汁綠，豐富顏色。乾透後用熟褐色疊塗出髮簪的陰影。

10~12 蘸取酞青天藍與少量永固深紅調出的藍紫色來繪製半臂，用留白的方法繪出手肘處的褶皺。再用普藍塗畫出半臂的領子和裙頭。為了與半臂區分開來，長袖的顏色要比半臂藍一些，因此在調和顏色時，要在酞青天藍中加入極少量的永固深紅。

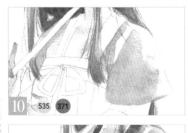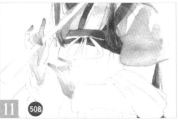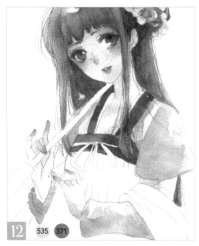

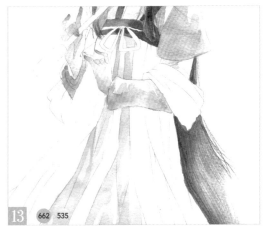

13 662 535

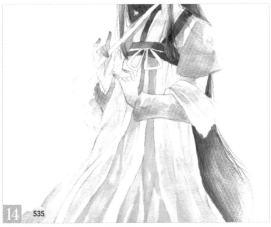

14 535

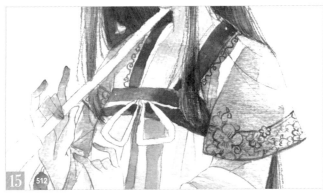

15 512

**五**

13~15 用永固綠調和極少量酞青天藍，繪製出裙子和披帛的顏色，乾透後疊加一層深色陰影。再蘸取酞青天藍為紗裙上色。用勾線筆蘸取深鈷藍，配合紫色彩鉛繪製出半臂的花紋，注意不用繪製得太整齊，錯落擺放會顯得更為別緻。

一串串地繪製紫藤花，注意每朵小花的尖端都有一個紅色小點，且花串越靠近頂端，花朵越尖。

16 用深鈷藍、深茜草紅調色，為紫藤花上色，注意不必調和得很均勻，一些花朵偏藍，一些花朵偏紅，畫面顏色會豐富些。半乾時在花朵尖端點上一點深茜草紅。最後用熟褐色調和褐色繪製出藤蔓枝幹。

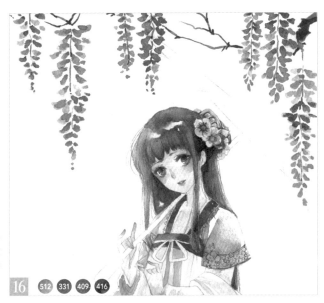

16 512 331 409 416

1 用點的方式先畫出幾朵小花，注意在尖端要染上一些紅色，作為點綴。

2 接著左右散落地點出更多花朵。

3 越到下方花串越細，顏色也改用深紫色來繪製。

4 在花串上方再添加一些顏色更淺的花朵，以分出前後層次。

5 在花串中間繪製上一條細細的莖，與每朵花相連接，注意前後的遮擋關係。

6 在花串的上方繪製出彎曲纏繞的藤蔓。

 七

17 用深鈷藍與永固深紅調和出紫色，暈染在畫面上方，以表現遠處的紫藤花叢。乾透後在深鈷藍中加入少量永固深紅繪製出中景的紫藤花串，大小不用完全相同，三三兩兩地聚在一起畫面效果會更好。

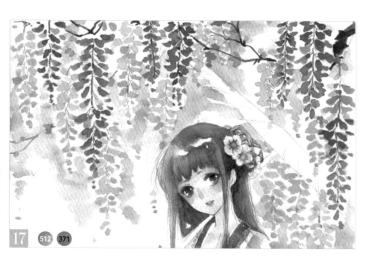

17 512 371

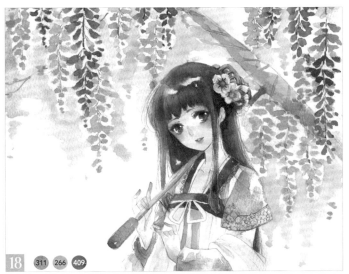

傘把是比較特殊的部分，顏色比傘柄更深一些。

**八**

**18、19** 蘸取朱紅調和少量永固橙黃繪製出傘的顏色，注意在傘柄處留出高光，未乾時在傘柄處點染熟褐色作為陰影。乾透後再為傘面疊加一層深色。用藍色彩鉛勾勒出披帛的形狀，再用肉紅色彩鉛在披帛上繪製出幾朵零散的小花，豐富細節。

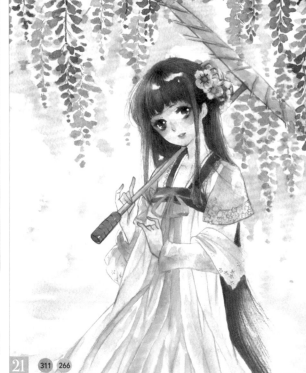

**九**

**20、21** 先用勾線筆蘸取褐色勾勒出傘柄的形狀，再用朱紅調和少量永固橙黃為胸前的繫帶上色。這幅陽春便完成啦！

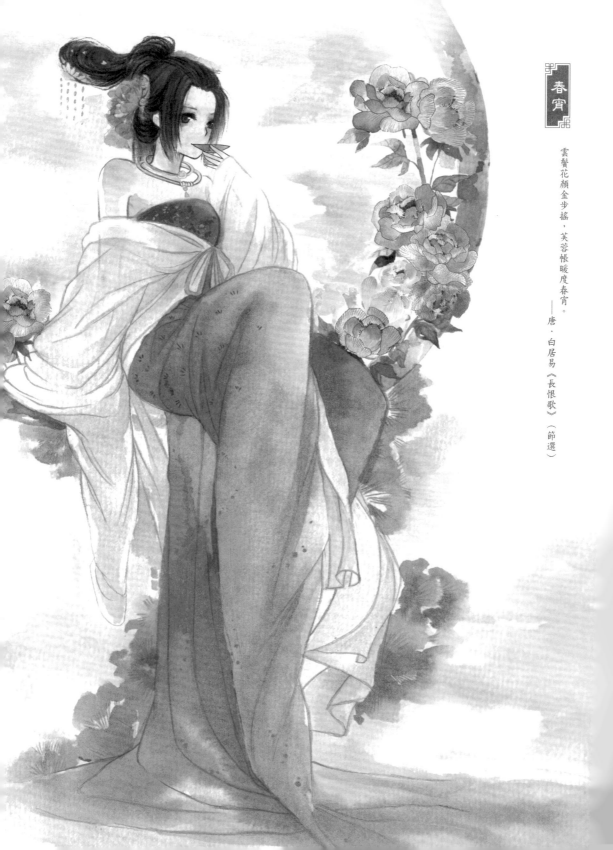

春宵

雲鬢花顏金步搖，芙蓉帳暖度春宵。

——唐・白居易《長恨歌》（節選）

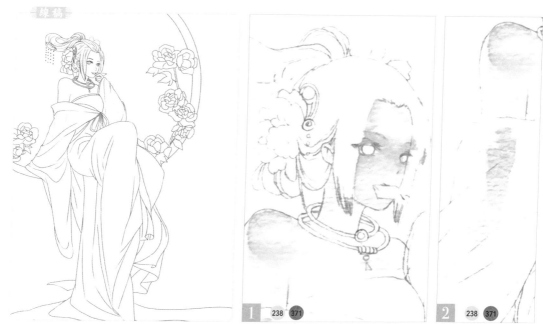

| 1 | 238 | 371 | | 2 | 238 | 371 |

1、2 蘸取橙黃與永固深紅調和大量的水為皮膚鋪層底色,注意肩頭的部分顏色較深,能體現出關節感。外衣的設定為半透明的紗衣,因此也會透出皮膚的顏色,且越向下越淡。

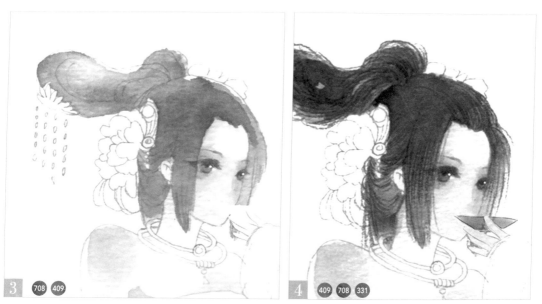

| 3 | 708 | 409 | | 4 | 409 | 708 | 331 |

3、4 用佩恩灰為頭髮和眼睛鋪一層底色,然後蘸取熟褐色點染,豐富色彩。乾透後用熟褐色調和佩恩灰加深頭髮、瞳孔和上下眼瞼的顏色。用黑色彩鉛仔細地勾勒出髮絲。最後蘸取深茜草紅為手中的小酒碗上色。

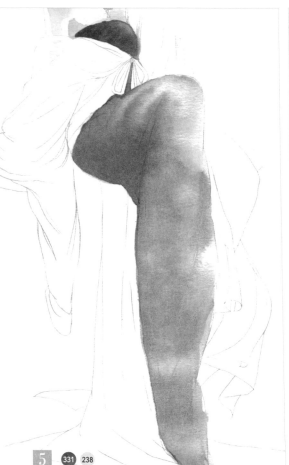

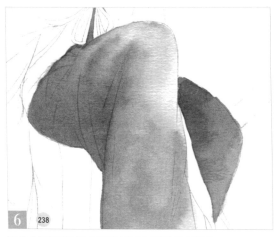

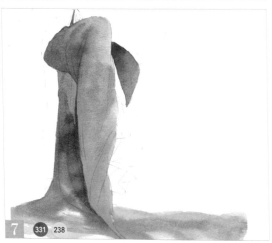

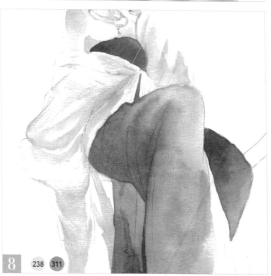

5~8 用深茜草紅為抹胸和裙子上半部分上色,然後調入橙黃繪製裙擺,未乾時在膝蓋處點染些許橙黃表現出高光。再蘸取較濃的深茜草紅為另一側的膝蓋和垂下來的裙擺上色,與前面的膝蓋區分出前後。裙擺顏色越向下越淺,未乾時點染少量橙黃以豐富顏色。最後用橙黃調和朱紅繪製出白色的紗衣,以表現牡丹花及晚霞對其影響而產生的環境色。

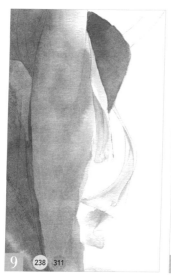

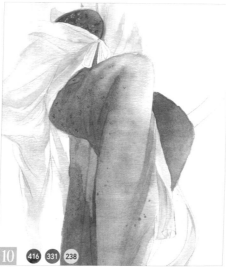

9 (238) (311)

10 (416) (331) (238)

11 (238) (662)

四

9~11 用橙黃調和朱紅為腰帶上色。然後用褐色與深茜草紅調和出的深紅色、高濃度的橙黃繪製出抹胸上的花紋。再用紅色彩鉛繪製出裙子的花紋，注意不同明暗部分的花紋深淺變化。最後蘸取橙黃與永固綠繪製出項圈。

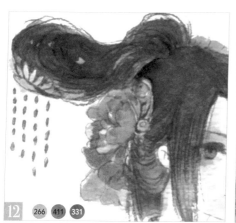

12 (266) (411) (331)

五

12~13 用永固橙黃調和赭石繪製出頭髮上的金飾，蘸取深茜草紅為頭髮上的花朵上色，注意後面的花瓣顏色要深一些。然後在後方繪製一些被遮住和超出花簇的花瓣，讓畫面看上去飽滿些。最後用永固淺紅、深茜草紅與紅色彩鉛、中黃色彩鉛、黑色彩鉛在人物周圍繪製出幾朵芙蓉，位置可以隨意些。

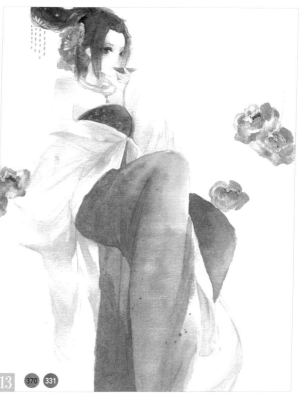

13 (370) (331)

1 先用鉛筆繪製出芙蓉花的基本形
　狀。

2 用紅色一點一點地暈染出花瓣，注
　意花心位置的顏色最深。

3 用紅色彩鉛在每片花瓣上整齊地
　繪製上花紋。

4 用黑色和中黃色彩鉛點出細小的花心，注意芙蓉的
　花心較為濃密，分布的面積也較大。

5 接著用綠色繪製出葉子，用深褐色彩鉛勾勒出葉脈。

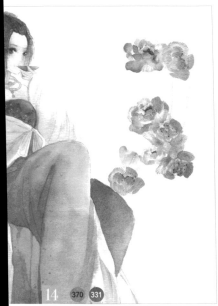

14 ⓷⓻⓪ ③③①

15 ⑥④⑤ ④⓪⑨ ⑤⓪⑧

六

14、15 用上述的方法繪製出一些被遮住和超出花簇的芙蓉，豐富畫面。再蘸取胡克深綠調和少量熟褐色繪
製出枝幹和部分葉片，用胡克深綠調和普藍繪製出剩餘葉片，豐富顏色。

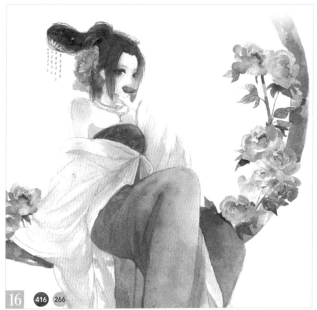

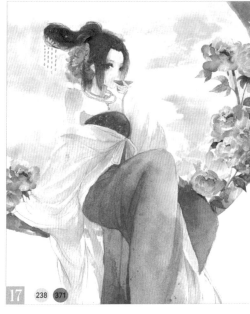

七

**16、17** 用褐色調和少量永固橙黃繪製出木質窗台。用清水筆將窗台內的背景潤濕,再蘸取橙黃暈染一層底色,最後加入永固深紅並用清水將顏色暈染在一起,形成多彩的晚霞效果。

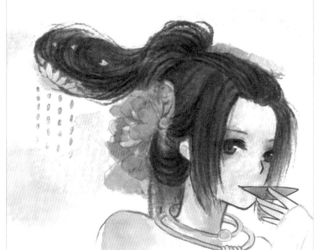

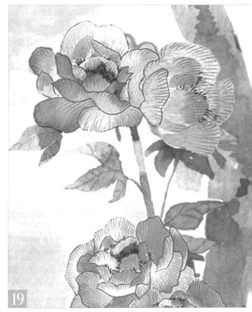

八

**18、19** 用黑色彩鉛再次添加幾縷髮絲,並將人物的輪廓細緻地勾勒出來。用紅色彩鉛勾勒出芙蓉花的輪廓,注意遠處的花朵不用描線,以體現前後的虛實關係。

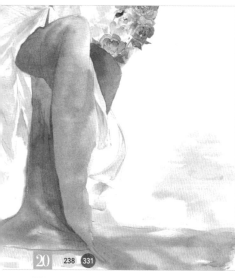

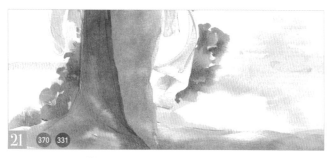

繪製這裡的花朵紋理
時不需要太清晰,表現
出虛實的變化即可。

 **20、21** 用清水筆將下方的背景打濕,然後蘸取橙黃進行點染,調入深茜草紅並用清水將顏色暈染在一起。
用永固淺紅調和少量深茜草紅繪製出支暈染了花瓣的芙蓉花,與背景融合,表現虛虛實實的效果,並用紅色
彩鉛勾勒出些許的花紋。

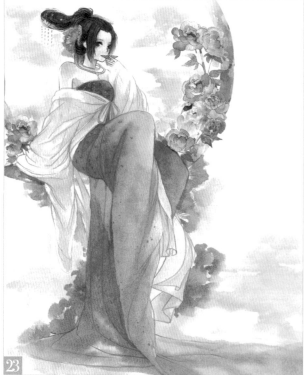

**22、23** 用肉紅色彩鉛繪製出半透明紗衣的褶
皺紋理,並輕輕勾畫出紗衣裡的手臂形狀。這幅
春宵便完成啦!

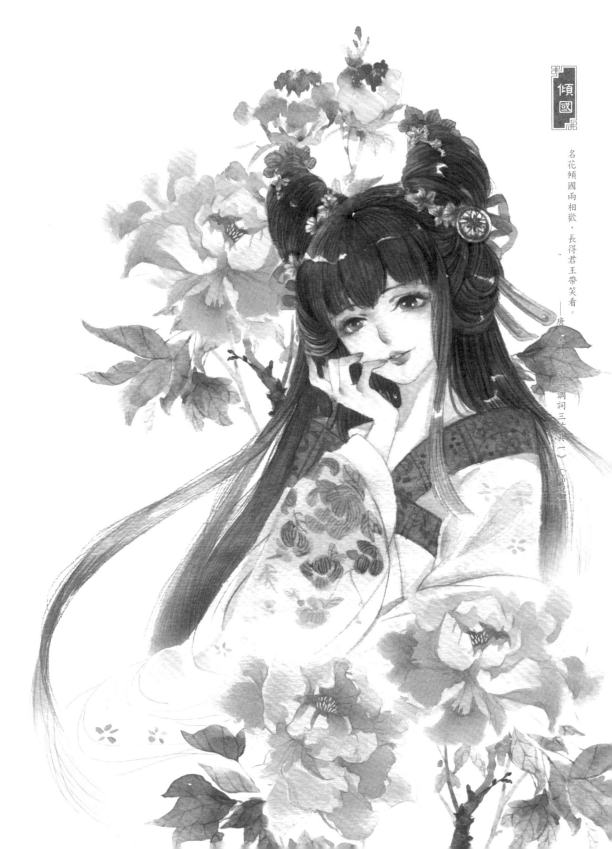

名花傾國兩相歡，長得君王帶笑看。
——唐·李白《清平調詞三首其一》（節選）

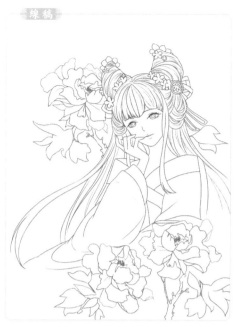

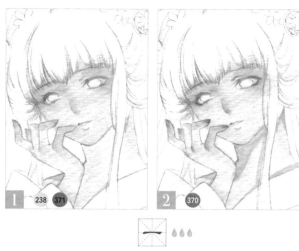

1、2 用橙黃、永固深紅調出肉色後為人物的皮膚鋪上一層底色。乾透後蘸取少量永固淺紅點在指尖、鼻尖和眼眶處,並用清水筆暈開,再次乾透後用同樣的顏色再加深這幾處,以體現少女感。最後用深一點的肉色為皮膚疊加一層陰影。

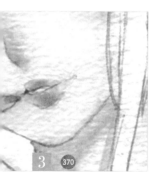

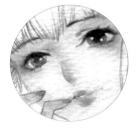

瞳孔和虹膜的顏色對比稍大一些,能使眼睛顯得更有神。

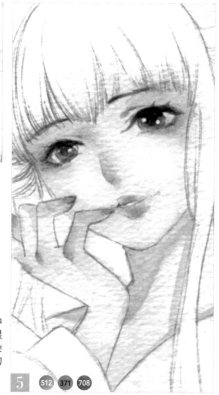

3~5 用永固線紅調和大量的水為嘴唇上色,半乾時在上下嘴唇的中部點染較深一些的顏色。再蘸取深鈷藍與永固深紅調和出的紫色為眼睛鋪上一層底色,注意留出高光,半乾時在眼珠上半部和瞳孔處點染佩恩灰。乾透後在之前調出的紫色中加入佩恩灰,加深瞳孔和眼線的顏色。

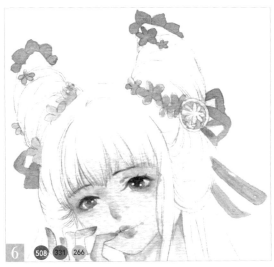

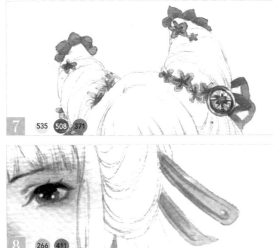

7 535 508 371

6 508 331 266

8 266 411

二 6~8 用普藍與深茜草紅調和出的紫色為頭上的小花鋪上底色。接著分別用深茜草紅、永固橙黃為髮帶和髮簪上色。乾透後調出較濃的紫色和較濃的深茜草紅為小花和髮帶疊加陰影,並用酞青天藍、普藍與少量永固深紅調和出的藍紫色完善圓形髮簪。最後蘸取永固橙黃調和少量赭石繪製出長條髮簪的陰影。

 髮簪繪製要點

深色點在這裡

1 蘸取深色顏料,順著頭髮盤起的方向暈染。

2 均勻地塗抹出頭髮的底色,並留出高光。

3 未乾時蘸取更濃的深色點在高光邊緣處,讓深色自然暈染開來形成陰影。

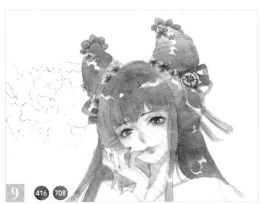

9 416 708

高光的邊緣用暈染的會使效果顯得十分自然。

四 ▲▲▲

9 用佩恩灰調和少量褐色,並加入大量的清水為頭髮鋪上一層底色,注意留出頭髮各部位的高光。

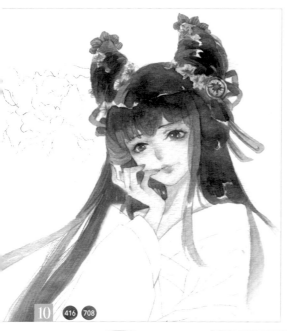

髮髻中心用Z字形筆觸暈染
深色,更顯自然。

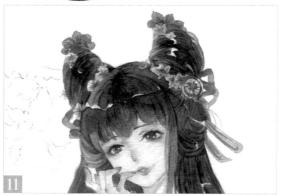

10 416 708

11

髮髻的形狀類似於螺旋狀,勾勒髮
髻的髮絲時要順著形狀繪製,注意高
光的部分需要避開。

五 💧💧

**10~12** 在頭髮底色半乾時,蘸取褐
色與佩恩灰調和少量的水點染深色,
可以從髮根處開始暈染。乾透後用黑
色彩鉛一筆一筆細緻地勾勒出頭髮
的髮絲。注意散髮的形狀與盤髮的形
狀不同,多觀察後再下筆。

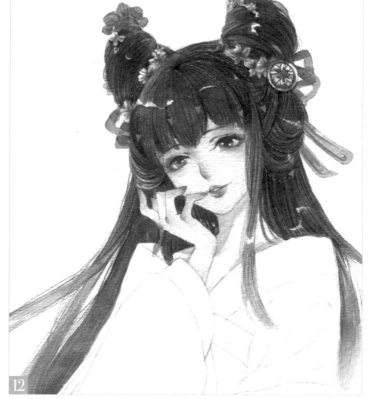

12

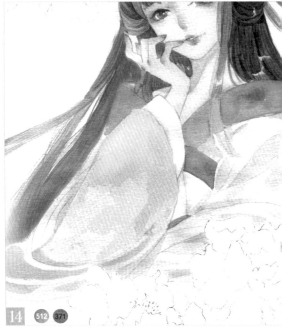

六

**13、14** 用深鈷藍與永固深紅調和出深紫色和淺紫色,分別繪製衣領和衣身的底色。乾透後用比衣身深一些的紫色疊加出衣身陰影。

13 512 371

14 512 371

用軟毛筆順時針運筆,一瓣一瓣地繪製出圓潤的花瓣。

15 512 371

16 512 371

七

**15、16** 用之前調好的衣領紫色繪製出衣袖上的花朵,乾透後用勾線筆蘸取永固深紅調和少量的深鈷藍勾勒出花瓣的脈絡。

17 662

18 512 371

19 512 371

八 💧💧

17~19 蘸取永固綠繪製出衣袖上的葉子，乾透後用勾線筆蘸取較濃的永固綠和與花朵脈絡一樣的顏色勾勒出葉子的脈絡。再用深鈷藍與永固深紅調和出的淺紫色與深紫色繪製衣袖和衣領上的花紋。

── 牡丹繪製要點 ──

1 用鉛筆繪製出牡丹的基本形狀。

2 用清水筆將花瓣潤濕，然後點染上紅色，在邊緣處加入黃色暈染，形成自然漸變的效果。

3 乾透後從花心開始加深陰影，花心凹陷部分的顏色最深。

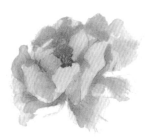

4 乾透後用紅色勾勒出花瓣的脈絡，再用覆蓋力強的黃色顏料點出花蕊。

5 繪製綠葉時要先明確葉片的形狀，大多為肚子較大、尖端細長。

6 最後勾勒出葉脈並畫出枝幹。

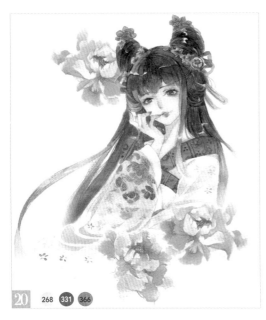

九 💧💧

20、21 用偶氮淺黃、深茜草紅、玫紅為牡丹花鋪上一層淺底色，半乾時將較濃的深茜草紅點染在花朵中心和陰影部分，注意要順著花瓣的層次來畫陰影。乾透後用紅色彩鉛勾勒出花朵的脈絡和輪廓，並用具有覆蓋性的黃顏料點出花蕊。頭頂後方的牡丹簡略繪製即可，注意花瓣的顏色較淡，花心的顏色較深。

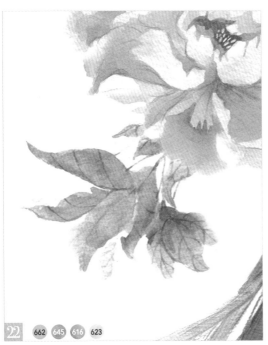

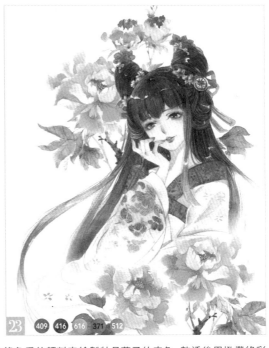

十 💧💧

22、23 用永固綠、胡克深綠、鉻綠、樹汁綠這些綠色系的顏料來繪製牡丹葉子的底色，乾透後用橄欖綠彩鉛勾勒出葉脈。再蘸取熟褐色調和褐色繪製出枝幹的底色，注意區分虛實，前面的枝幹較大，顏色較深，後面的枝幹較小，顏色較淺。乾透後用鉻綠、永固深紅與少量深鈷藍調和出的紫色疊加出主枝幹上的細節。這幅傾國便完成啦！

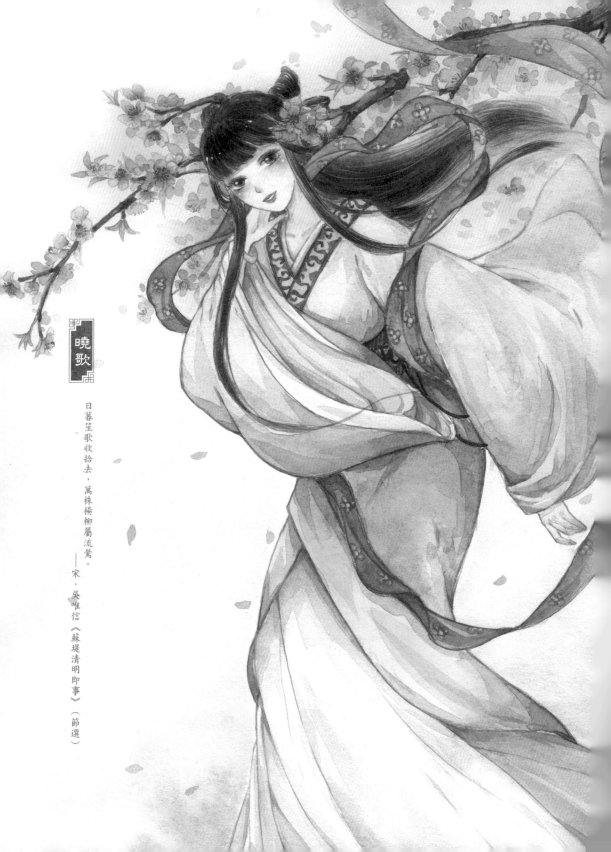

曉歌

日暮笙歌收拾去，萬株楊柳屬流鶯。

——宋·吳惟信《蘇堤清明即事》（節選）

線稿

**1** 用清水筆打濕背景，再蘸取玫紅色暈染桃花部分，注意要避開人物。然後蘸取深鈷藍調和永固綠，為背景暈染上一層底色。

1 366 512 662

在樹幹分枝處可加重顏色，體現出真實感。

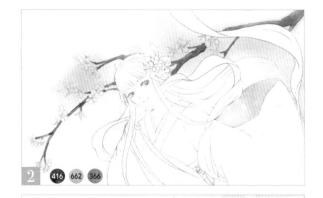

2 416 662 366

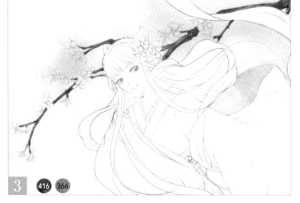

3 416 366

2、3 蘸取褐色與清水調和後平塗在樹幹上，未乾時在樹幹上加入永固綠和少量玫紅，讓其自然暈染。乾透後蘸取褐色調和少量玫紅，疊畫出樹幹的紋路以體現其質感。

未乾時在花蕊處點上
稍重一點的顏色,讓其
自然暈染,可形成漸變
效果,增加質感。

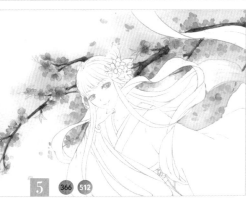

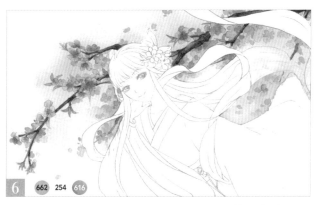

4~6 蘸取玫紅與水調和給已經畫了線稿的桃花上色,乾透後在樹幹周圍畫出一簇簇的桃花,未乾時可調入少量深鈷藍點在花裡面,使顏色豐富一些,乾透之後再疊加一次顏色以增加質感。之後蘸取永固綠調和少量永固檸檬黃,給部分葉子上色,剩餘葉子用鉻綠上色,使葉子的顏色豐富些,增加真實感。

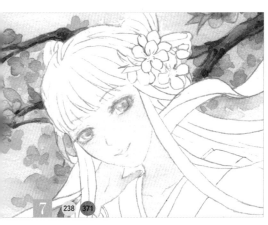

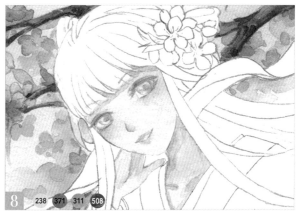

7、8 用橙黃與永固深紅調出肉色,從少女的臉部開始上膚色。先塗一層淡淡的底色,再在陰影處塗一層。加入朱紅,強調眼眶的色彩,並用清水筆向外暈開。手的陰影部分也暈染上膚色,乾透後用永固深紅調和少量普藍疊加在陰影處。

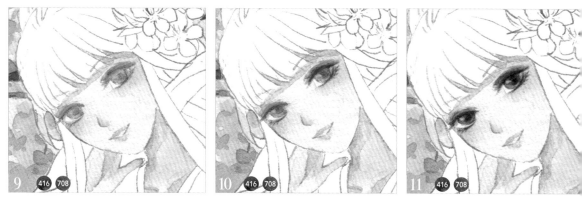

**五**

💧💧 9~11 蘸取褐色和佩恩灰加水調和後給眼睛上一層淺底色，乾透後用深一點的顏色畫出瞳孔、上下眼瞼和睫毛，注意留出高光的位置。在顏料乾之前可用乾淨的筆稍微將上下眼線暈開一些，使其更加自然。乾透後，再次疊塗加深瞳孔和上下眼線的顏色。

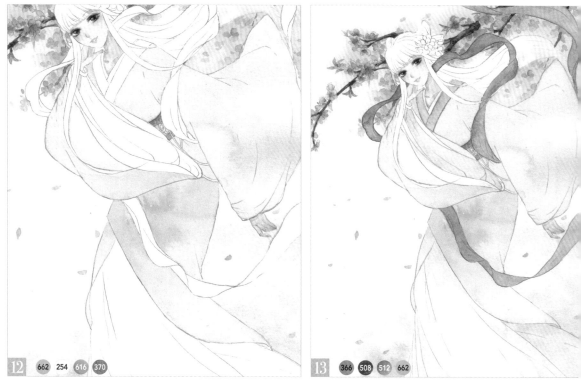

**六**

💧💧💧 12、13 蘸取永固綠調和少量永固檸檬黃平塗曲裾部分，趁濕在曲裾大腿部分點染上些許鉻綠，使其顏色豐富有變化。蘸取永固淺紅與水調和後平塗在腰封處，之後蘸取玫紅與水調和，給披帛上色，未乾時用普藍調和少量玫紅點染披帛，以豐富顏色。蘸取深鈷藍和少量永固綠平塗衣緣處，不必調和得很均勻，這樣也能使顏色豐富些。最後用玫紅、普藍和永固綠調和平塗裡衣和下裙的陰影。

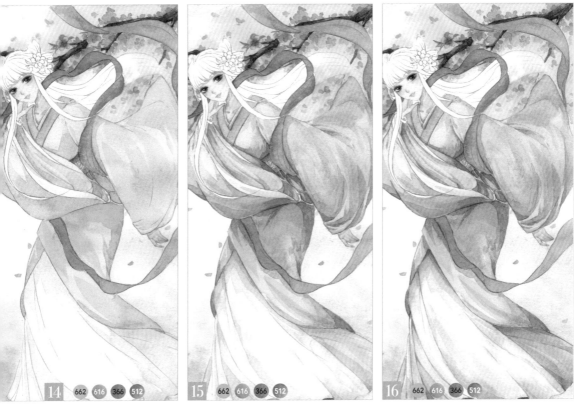

14　662 616 366 512
15　662 616 366 512
16　662 616 366 512

七 **14～16** 用永固綠調和鉻綠畫出曲裾陰影，接著用玫紅、深鈷藍和少量永固綠調和後塗畫裡衣和下裙的陰影。待乾透後，再分兩次加深曲裾、裡衣及下裙的陰影。

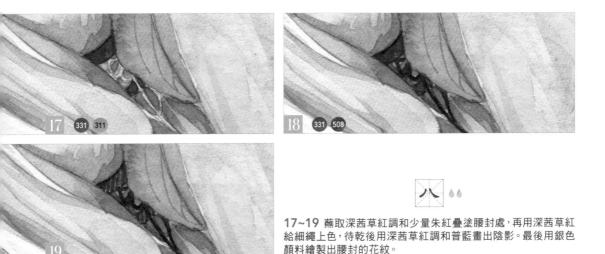

17　331 311
18　331 508
19

八 **17～19** 蘸取深茜草紅調和少量朱紅疊塗腰封處，再用深茜草紅給細繩上色，待乾後用深茜草紅調和普藍畫出陰影。最後用銀色顏料繪製出腰封的花紋。

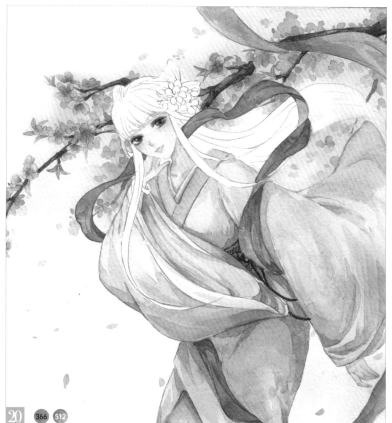

20 ㊌㊅ ㊄⑫

九 💧💧

20、21 蘸取玫紅調和少量深鈷藍繪製披帛的陰影部分，注意披帛飄起來的兩端其陰影可稍微減弱些，以體現虛實。之後用普藍、鉻綠和赭石給衣領的衣緣繪製花紋。最後用永固綠加少量鉻綠簡單地繪製手鐲。

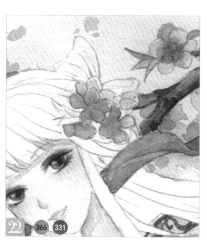

22 ㊌㊅ ㉝①

23 ⑥⑫ ㊄⑫

24 ㉝① ④⑯ ⑥⑯

十 💧💧

22~24 蘸取玫紅調和深茜草紅給頭髮上的桃花鋪上一層底色，未乾時在花蕊處點上稍深一點的顏色，待其自然暈染。乾透後用永固綠平塗在葉子上面，未乾時混入一點深鈷藍豐富顏色。待乾後用深茜草紅、褐色和少量的水調和後畫出桃花花蕊的部分。最後用鉻綠加少量的褐色畫出葉子的經絡。

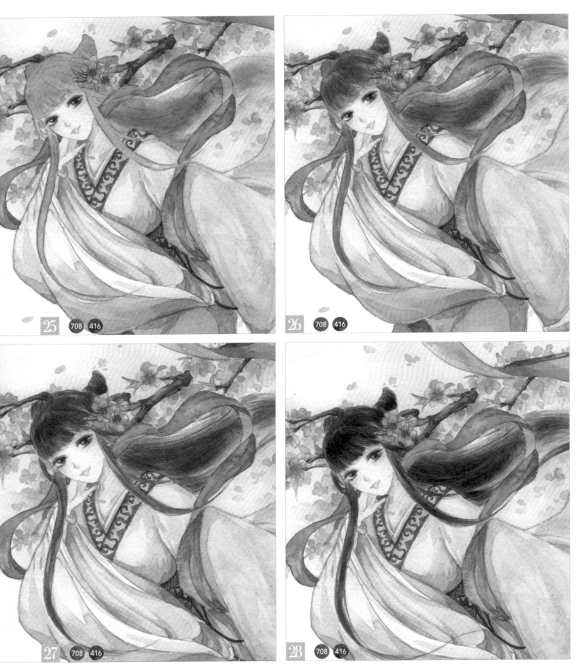

**25~28** 蘸取佩恩灰調和少量褐色和大量的水平塗在頭髮上，未乾時在披髮的髮尾周圍用清水將顏色暈開一些，表現出頭髮的柔和感，乾透後用等量的佩恩灰、褐色和少量的水調和，加深頭髮的顏色。之後用手指將毛筆捻平後蘸取前面調好的顏料，用刷的方式進一步加深頭髮的顏色，這樣的方式可以表現出髮絲的質感。過程中要注意區分頭髮的受光面和背光面。若覺得顏色不夠深可再次重複上述步驟。

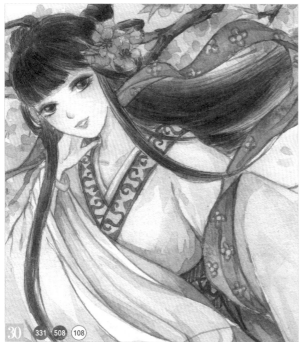

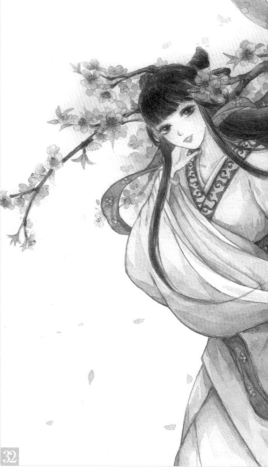

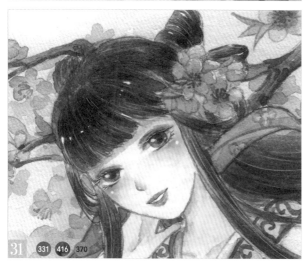

29~32 對整體畫面進行一些細節調整。蘸取深茜草紅混合大量的水給嘴唇上色。用深茜草紅、少量普藍和高濃度中國白繪製披帛花紋。用深茜草紅調和褐色繪製背景桃花的花蕊。然後豐富一下臉部，用永固淺紅加深腮紅的顏色，深茜草紅調和褐色勾出嘴唇中線，最後用高光筆在頭髮、臉頰上點出白色高光。這幅曉歌就完成啦！

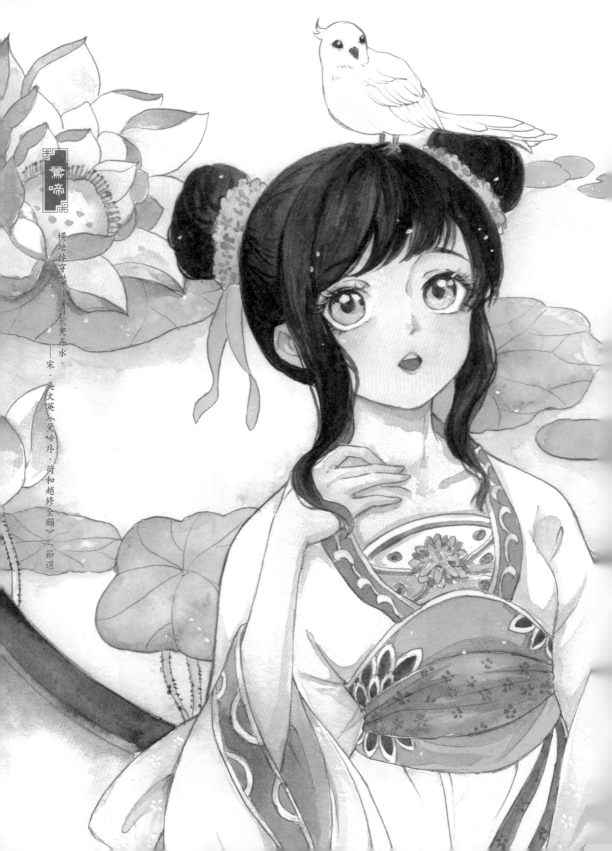

線稿

1　先用清水筆將背景池塘潤濕。蘸取鉻綠調和深鈷藍，在池塘處暈染一層淡淡的底色。用永固橙黃給牆體鋪上一層底色，未乾時點染一些佩恩灰以豐富顏色，乾透後再用褐色畫出牆體的邊框。

1　616　512　266　708　416

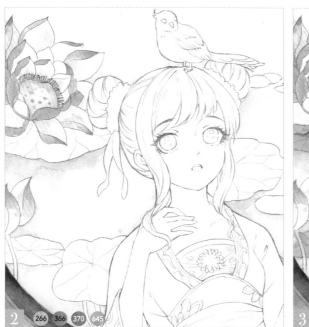
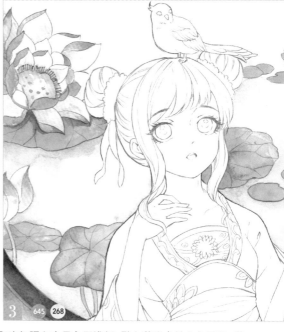

2　266　366　370　645

3　645　268

　2、3　用永固橙黃畫出花瓣暗部顏色，表現立體感。蘸取玫紅調和少量永固淺紅，點在花尖處並向內暈開。蘸取永固橙黃繪製蓮蓬的底色，未乾時，蘸取胡克深綠和少量玫紅進行點染；乾透後用筆尖蘸取胡克深綠調和少量永固橙黃，疊畫出蓮子；再用勾線筆蘸取永固淺紅繪出花蕊。蘸取胡克深綠繪出荷葉的底色，未乾時點染偶氮淺黃以豐富顏色。乾透後用胡克深綠疊加一層陰影。

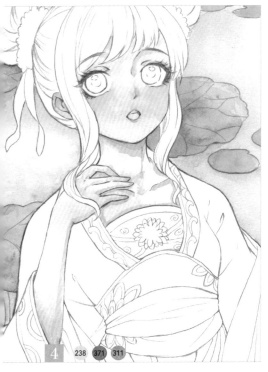

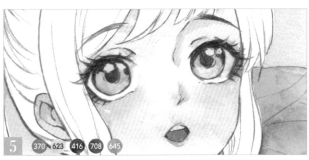

4、5 用橙黃與永固深紅調出肉色,先在皮膚處塗上一層淡淡的底色,再在陰影處塗一層。加入朱紅,強調眼眶,並用清水向外暈開。再蘸取永固淺紅繪製少女的唇部和舌頭。蘸取樹汁綠平塗在眼珠處,乾透後蘸取褐色、佩恩灰調和胡克深綠,繪製出瞳孔、上下眼瞼和眉毛的顏色。最後用白色高光筆畫出眼睛和下嘴唇的高光,增加少女的靈動感。

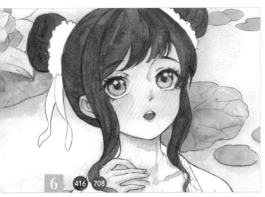

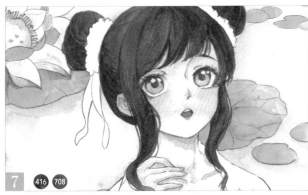

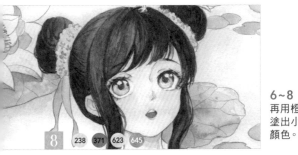

6~8 蘸取褐色調和佩恩灰繪製頭髮底色,乾透後疊加一層深色。再用橙黃加大量清水繪製髮圈底色,乾透後用筆尖蘸取永固深紅疊塗出小花顏色。用樹汁綠繪製髮帶,未乾時點染少量胡克深綠豐富顏色。

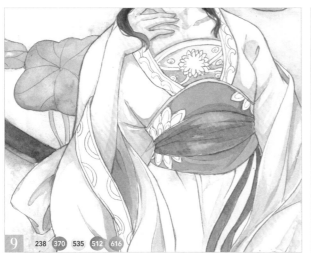
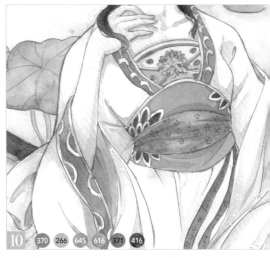

9 238 370 535 512 616

10 370 266 645 616 371 416

**五**

**9、10** 分別用橙黃、永固淺紅、酞青天藍、深鈷藍與鉻綠調和的藍綠色繪製衣服、披帛、腰帶的底色，乾透後再疊加一層陰影色。蘸取永固淺紅繪製外衣邊緣的花紋。用永固橙黃、胡克深綠、鉻綠、永固深紅繪製出抹胸的花紋。蘸取較濃的永固深紅，繪製出細腰帶上的小花；蘸取褐色塗畫寬腰帶上的花紋。最後用白色高光筆繪製出披帛上的小花。

11 238

12 416 708 370 311

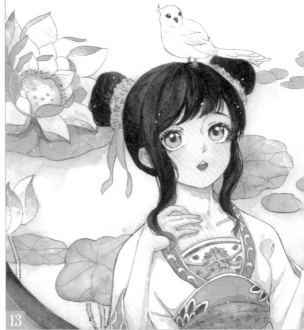

13

**六**

**11~13** 蘸取橙黃繪製黃鶯的顏色，注意區分受光面和背光面。用褐色調和佩恩灰繪製出眼珠顏色。用永固淺紅、朱紅分別繪製鳥嘴和爪子的顏色。最後用白色高光筆在人物的頭髮上點上高光，衣服和背景也適當地添加上白色小圓點，豐富畫面細節。這幅鶯啼便完成啦！

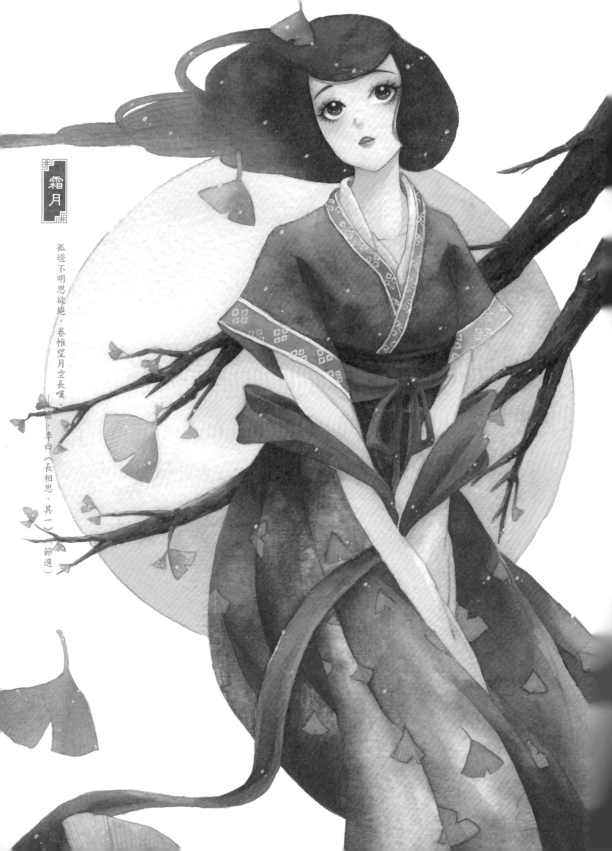

霜月

孤燈不明思欲絕，卷帷望月空長嘆。

——唐·李白《長相思·其一》（節選）

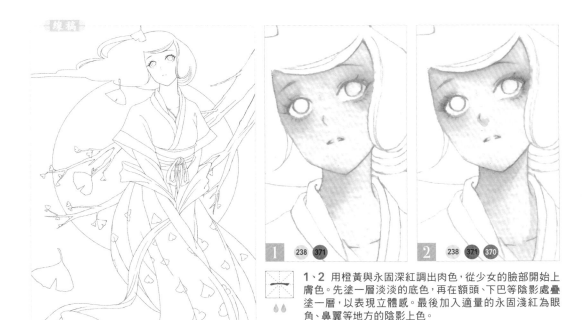

**1** 238 371

**2** 238 371 370

**1、2** 用橙黃與永固深紅調出肉色，從少女的臉部開始上膚色。先塗一層淡淡的底色，再在額頭、下巴等陰影處疊塗一層，以表現立體感。最後加入適量的永固淺紅為眼角、鼻翼等地方的陰影上色。

**3** 366 535

**4** 708

**5** 708

**6** 708 416

**7** 371 238

**3~7** 蘸取玫紅與酞青天藍，調淡後在眼白處繪製上眼瞼的陰影；乾透後用淡淡的佩恩灰繪製上深下淺的眼珠。再用較濃的佩恩灰加深眼珠上部，並畫出上下眼瞼和睫毛。眉毛部分加入少許褐色，用細筆勾勒，再用永固深紅和橙黃調和後描繪嘴唇，注意留出空白表示高光。

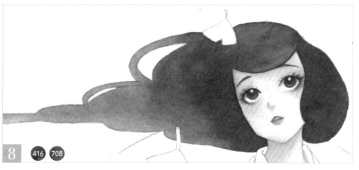

**8** 416 708

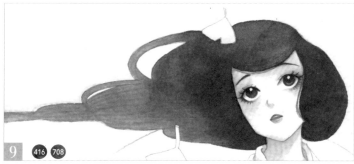

**9** 416 708

8、9 先在頭髮上塗上一層清水，趁濕用褐色與佩恩灰整體淡淡地塗畫，一點一點加深顏色的濃度，表現出烏雲般的秀髮。乾透後再用細筆描出髮絲，表現細膩的效果。需要格外注意不要塗到頭髮上的部分樹葉。

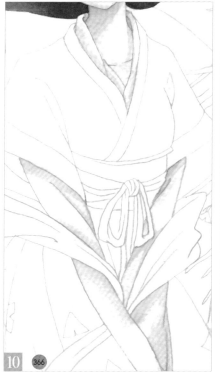

**10** 366

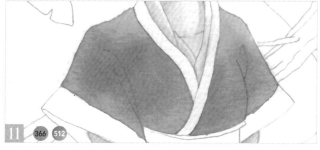

**11** 366 512

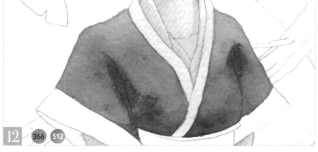

**12** 366 512

10~12 蘸取玫紅後加入大量清水調淡，繪製裡衣的陰影部分。再用玫紅調和深鈷藍，在上衣部分整體塗抹上一層底色，未乾時在陰影處點染，讓其與底色自然融合，並形成漸變的效果。

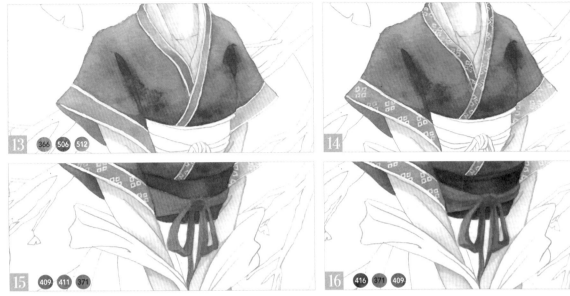

13 366 506 512
14
15 409 411 371
16 416 371 409

五 🌢🌢 13~16 袖口與領口用玫紅與少許深群青調和出的紫色來繪製,陰影部分混入深鈷藍加深,注意邊緣留出白邊。乾透後用白色高光筆畫出菱形的花紋。用熟褐色調和赭石塗出腰帶的底色,再用永固深紅畫出紅色綁帶的底色,乾透後先用褐色加深腰帶的兩端表現陰影,再用永固深紅調和熟褐色繪製綁帶的陰影。

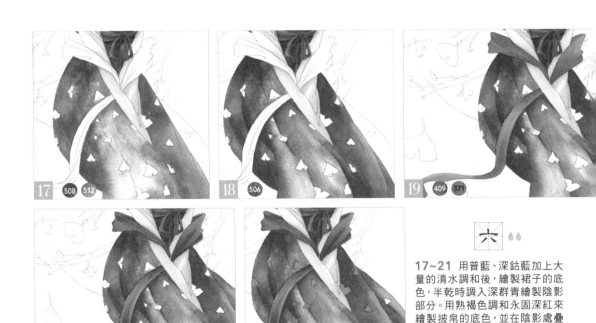

17 508 512
18 506
19 409 371
20 409 371
21 266

六 🌢🌢

17~21 用普藍、深鈷藍加上大量的清水調和後,繪製裙子的底色,半乾時調入深群青繪製陰影部分。用熟褐色調和永固深紅來繪製披帛的底色,並在陰影處疊加一層深色。用永固橙黃繪製裙子上的銀杏葉底色。

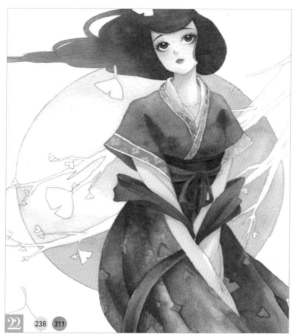

為月亮塗色時,注意避開植物的部分,可以用筆尖慢慢繪製。

七 🌢🌢🌢

22 背景部分可用橙黃、少許朱紅加入大量的清水調淡,來繪製月亮的底色。一邊平塗一邊沾取顏料,讓月亮形成由淺到深的漸變效果。

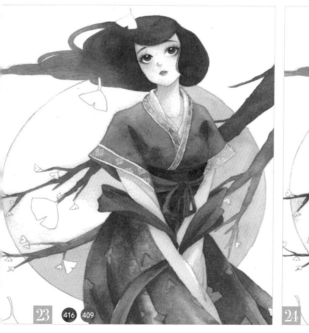

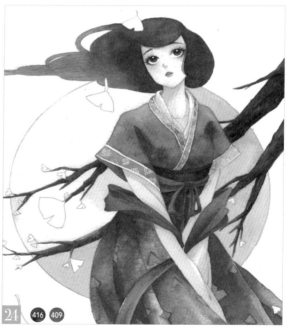

八 🌢🌢

23、24 等月亮的顏色乾透後,再蘸取褐色與熟褐色,調勻繪製樹枝的底色,兩根樹枝的底色可以有些微的不同。半乾時疊加較濃的褐色,可多疊加兩次,讓樹枝更有質感。

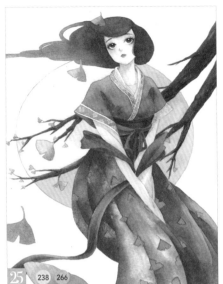

25  238  266

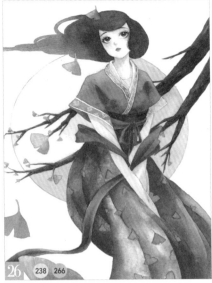

26  238  266

九

💧💧

25、26 用橙黃繪製背景中飄落的銀杏葉，半乾時混入永固橙黃來表現漸變效果，乾透後再用勾線筆勾勒出葉脈。

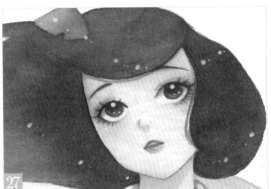

27

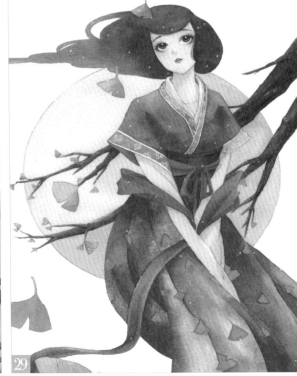

29

28

十 27～29 最後用白色高光筆在人物的眼睛、臉頰、鼻尖和頭髮上點出白色高光。衣服和背景也可適當地添加上白色的小圓點，豐富畫面細節。這幅霜月便完成啦！

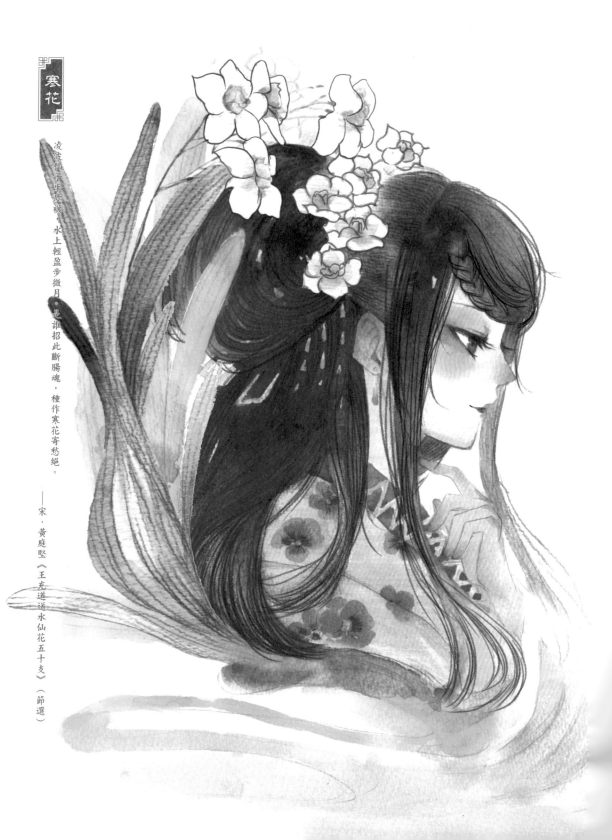

寒花

凌波仙子生塵襪，水上輕盈步微月。是誰招此斷腸魂，種作寒花寄愁絕。

——宋‧黃庭堅《王充道送水仙花五十支》（節選）

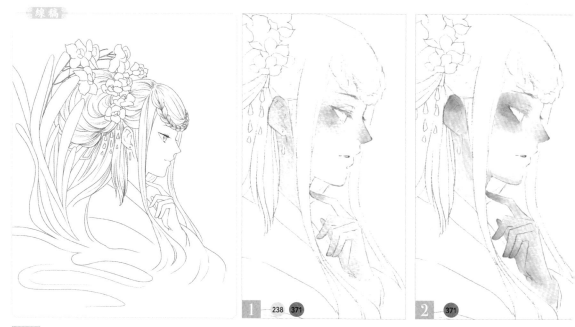

**1**　238　371

**2**　371

1、2　蘸取橙黃與永固深紅調和大量的水，為皮膚鋪一層底色；半乾時，在鼻尖、眼眶周圍、指尖處點染稍深一些的膚色。乾透後再次在這些地方暈染些許永固深紅，以提升人物的氣色，指尖上的紅色會讓手指顯得更加嬌嫩。

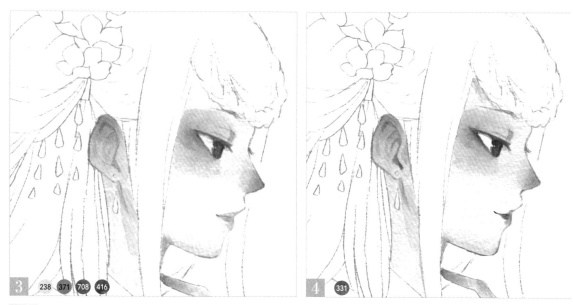

**3**　238　371　708　416

**4**　331

3、4　用橙黃調和永固深紅，疊塗一層皮膚的陰影並繪出嘴唇的底色。蘸取佩恩灰調和少量褐色為眼珠、眼瞼以及睫毛上色，注意留出一點空白來表示高光，乾透後再次加深耳朵的陰影。用較濃的深茜草紅繪出嘴唇的形狀，唇線的顏色要更深一些。最後在下眼瞼處再疊加一層深茜草紅。

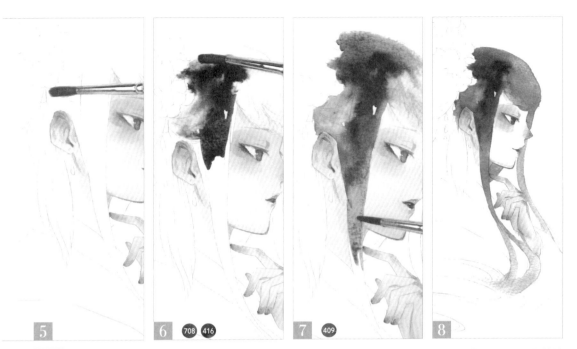

5

6 708 416

7 409

8

5~8 先用清水筆打濕頭髮部分,再蘸取佩恩灰調和少量褐色,點染在頭髮處,讓顏料自然暈開。再在髮梢的位置點染些許熟褐色,形成漸變效果。

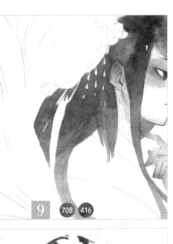

9 708 416

10 708 416

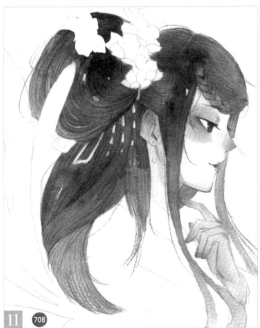

11 708

9~11 用同樣的方法來繪製頭髮的後片,並暈染盤起的頭髮的中心處。然後用勾線筆蘸取佩恩灰,勾勒出頭髮的髮絲,注意淺色部分的髮絲下筆要輕。

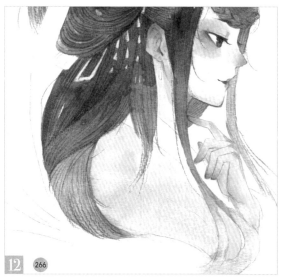
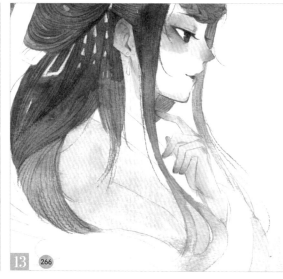

12 266
13 266

 五

12、13 用永固橙黃調和大量的水為衣服鋪上一層底色，袖子的顏色要淺一些。

14 331

15 331

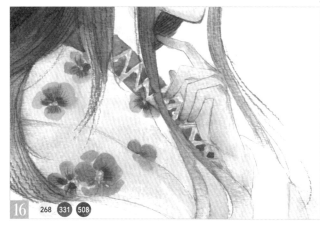

16 268 331 508

 六

14～16 蘸取深茜草紅繪製出衣服上的花朵，繪製時要一瓣一瓣地畫，可以先畫出一個月牙形，再用不同的月牙組合成散落的花朵。可排列的隨意些，再用偶氮淺黃點出花蕊。用勾線筆蘸取較濃的深茜草紅，勾畫出花瓣的脈絡。最後用偶氮淺黃和深茜草紅與普藍調出的紫色，塗畫衣領。

1 用黃色繪製花蕊部分。

2 蘸取綠色系顏料為葉子上色,要有深淺虛實變化。接著用勾線筆描繪花朵莖桿。

3 用軍綠色彩鉛順著葉子的生長方向從上到下勾勒出葉子的脈絡。

4 用黑色彩鉛將花瓣的輪廓勾畫得明顯一些。

17 **662** **512**

七

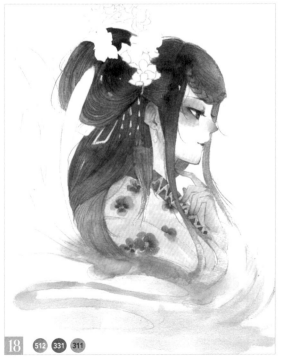

17、18 蘸取永固綠和深鈷藍來繪製人物身下的水紋,並用清水筆將下半部暈開,營造出結合虛實的感覺。未乾時,在葉片和人物下方的水紋中點染一些深鈷藍、朱紅及深鈷藍與深茜草紅調和出的紫色。

18 **512** **331** **311**

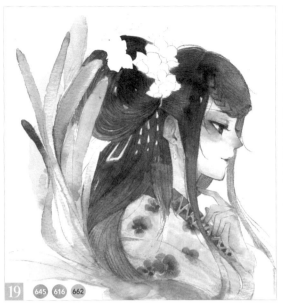

 **八** 19~21 用胡克深綠、鉻綠、永固綠為水仙的葉子上色,注意靠前的葉子偏藍,輪廓清晰;靠後的葉片作為裝飾,顏色則偏黃偏淡。再用綠色彩鉛勾勒出清晰的葉脈,注意淺色的葉片脈絡也要淺一些。最後用永固橙黃繪製出髮簪,用深鈷藍和少量深鈷藍與深茜草紅調出的紫色繪製出髮飾和耳環。

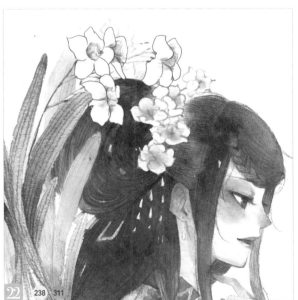
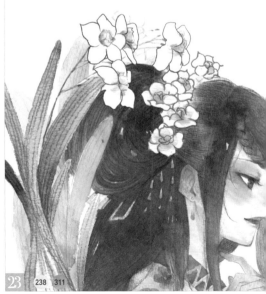

 **九** 22~23 用橙黃繪製花朵。要注意花朵的前後關係,靠前的顏色深一些,乾透後蘸取朱紅疊塗一層深色。

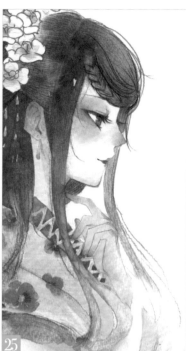
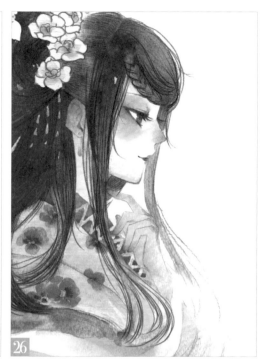

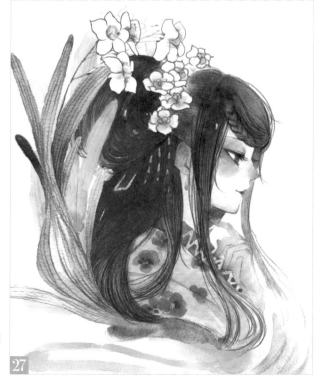

24~27 用黑色彩鉛加長睫毛，並加深眼線。細化髮絲，特別是兩鬢部分。這幅寒花便完成啦！

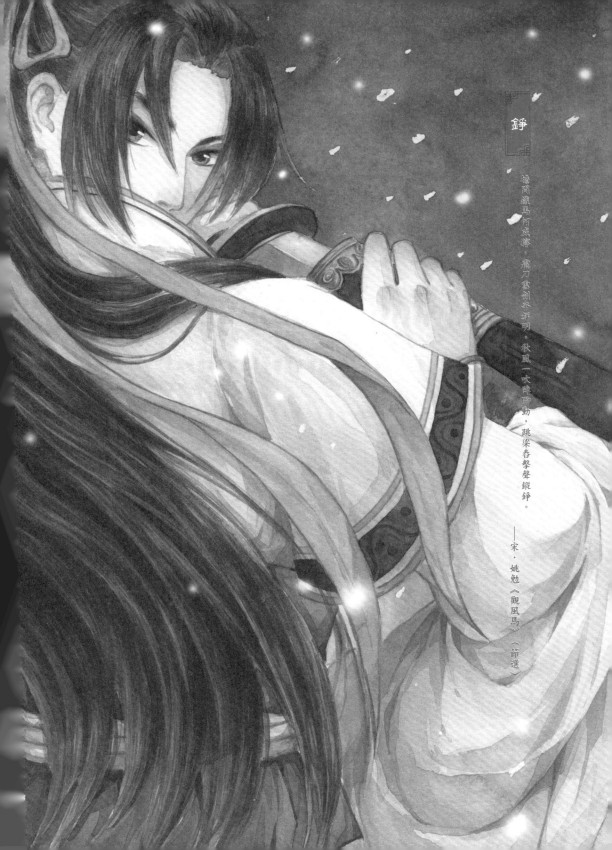

錚

檀開鐵馬阿戍灣，蕭刀雲剝奉許明。秋風一吹聿兩動，跳梁春擊聲鏦錚。

——宋・姚勉《觀風馬》（節選）

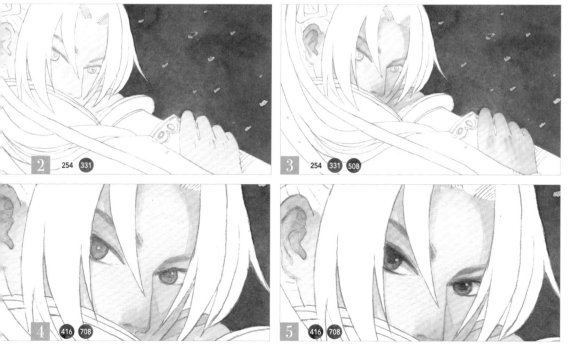

**1** 先用留白液塗出雪花，注意雪花的方向要一致。用清水筆打濕背景，蘸取普藍與佩恩灰從上向下暈染，要注意上深下淺；在下方混入鉻綠色。乾透後可多次暈染以達到想要的濃度。

1　508　708　616

2　254　331

3　254　331　508

4　416　708

5　416　708

**2~5** 用永固檸檬黃與深茜草紅調出肉色，從臉部開始為皮膚上色。先塗上一層淡淡的底色，然後加深耳朵、鼻尖、手指關節的顏色，再在肉色中加入少量普藍在陰影處塗上一層，以表現凜冽的立體感。最後用褐色調和佩恩灰給眼睛和眉毛鋪上一層底色，乾透後加深上下眼瞼及瞳孔的顏色，要記得留出高光噢。

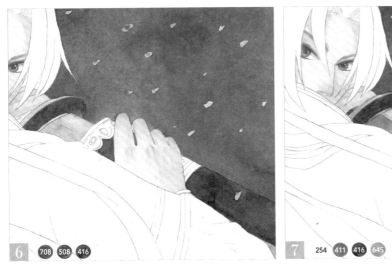

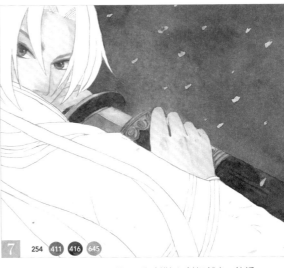

6　708　508　416

7　254　411　416　645

6、7　先用佩恩灰調和大量的清水為劍刃上色，然後調和佩恩灰、普藍及少量褐色，為劍鞘和劍柄鋪色，乾透後給劍刃疊加上陰影。再調和永固檸檬黃、赭石與褐色給劍鞘上的裝飾鋪色，之後加深其陰影。最後用胡克深綠畫出上面的寶石。

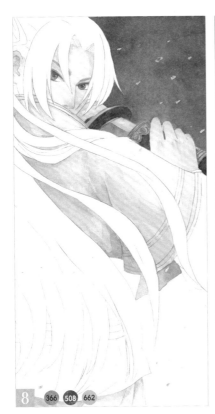

10　331　508

8　366　508　662

9　366　508　331

8~10　蘸取玫紅、普藍和永固綠加入大量清水，調和後畫出白色半臂的陰影，乾透後再加深顏色。然後用玫紅加大量清水給衣袖鋪色，乾後用玫紅調和少量普藍畫出陰影。用深茜草紅調和普藍塗出腰帶底色，乾透後疊加一層陰影。

**11、12** 進一步加深衣服各部位的陰影顏色,注意褶皺的連接處顏色最深。用勾線筆蘸取佩恩灰調和少量普藍來繪製半臂的花紋。再用深茜草紅調和普藍給護腕鋪色,未乾時在陰影處點上深色讓其自然暈染,形成漸變效果。最後用赭石為護腕的金屬部分上色。

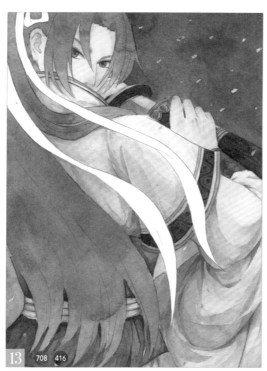

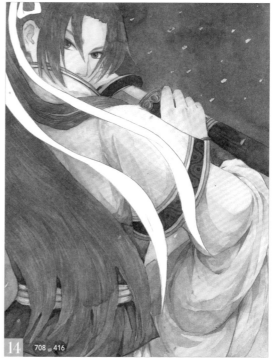

**13、14** 蘸取佩恩灰和褐色加入大量的清水調和後,給頭髮上一層底色,乾透後用較大的毛筆以刷的方式加深頭髮的顏色。

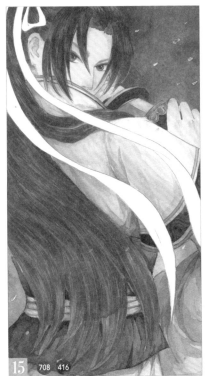

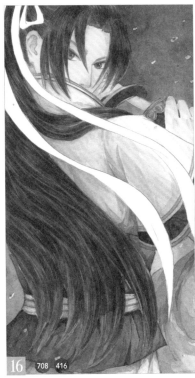

七

15、16 分多次加深頭髮的顏色,注意要分出層次。加深頭髮時,水量要逐次減少。

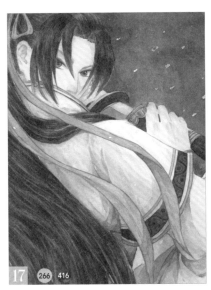

八

17~19 用永固橙黃給髮帶上層底色,乾透後調入褐色畫出陰影。用佩恩灰加深眉毛、眼睛的顏色,給肉色調入極少量的普藍,為臉部疊加上一層陰影。蘸取朱紅加深手的關節部位。這幅錚便完成啦!

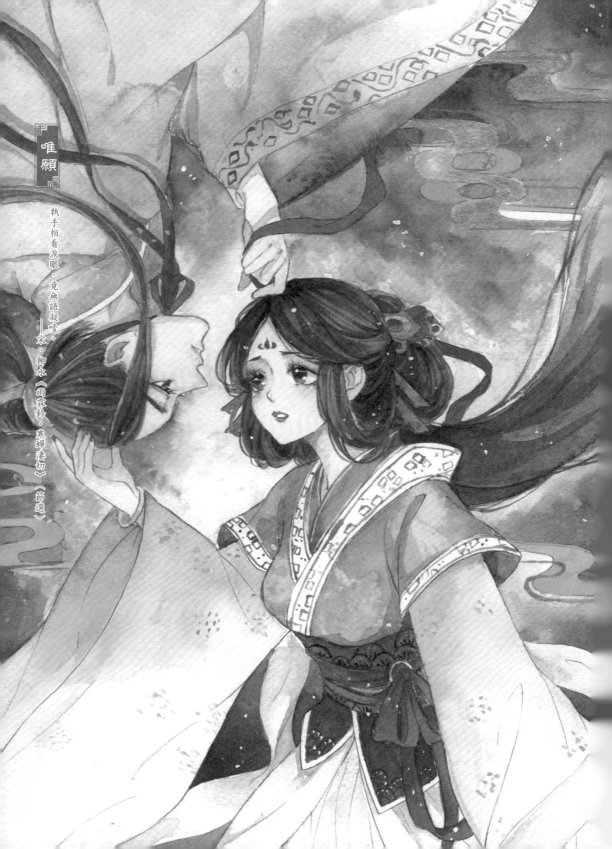

唯願

執手相看淚眼，竟無語凝噎。

——宋‧柳永《雨霖鈴‧寒蟬淒切》（節選）

線稿

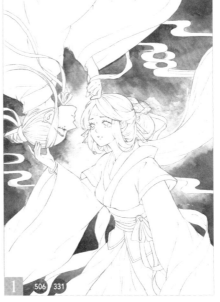

🌢🌢🌢

1　先用清水筆打濕背景，再蘸取深群青繪製背景色，未乾時調入少量深茜草紅點染在背景處。注意紙張邊緣的顏色要深一些，靠近臉部的顏色則淺一些。

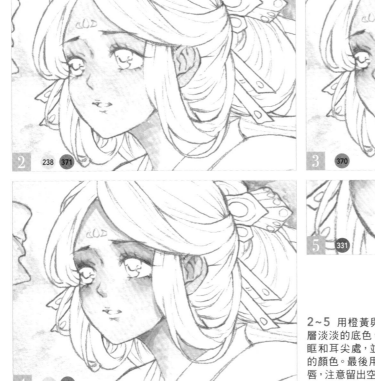

238　**371**

**370**

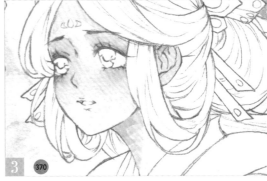

**331**

 🌢🌢

2~5　用橙黃與永固深紅調出肉色，先在皮膚處塗層淡淡的底色，乾透後蘸取永固淺紅點在臉頰、眼眶和耳尖處，並用水暈開。再在陰影處塗一層較深的顏色。最後用筆尖蘸取較濃的深茜草紅來繪製雙唇，注意留出空白以表示高光。

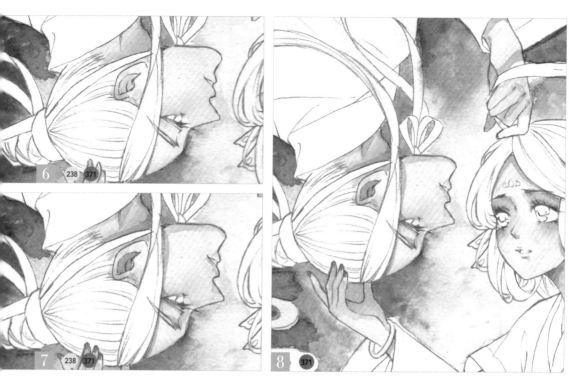

6~8　用橙黃與永固深紅調出肉色，為男孩的臉部和手部塗一層淡淡的底色，再疊塗陰影處。蘸取較濃的永固深紅為女孩的指甲上色。

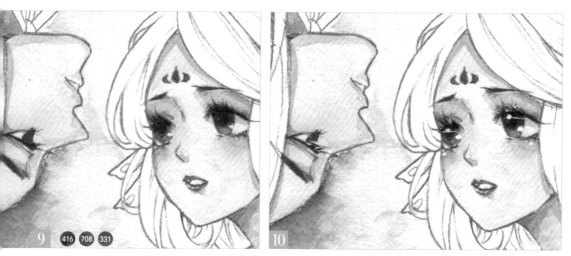

9、10　先用褐色調和佩恩灰繪製出男孩和女孩的眼珠顏色，乾透後調出深色繪製瞳孔、上下眼瞼及眉毛。再用筆尖蘸取深茜草紅，繪製出女孩額頭上的花鈿。最後用白色高光筆畫出男孩女孩的眼睛、睫毛，以及女孩臉頰上的高光。

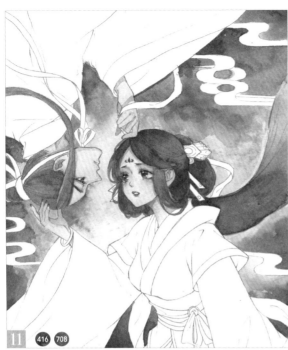

可先在頭髮與皮膚的連接處鋪上一層清水，再暈染頭髮的顏色，這樣就不會留下明顯的邊緣痕跡了。

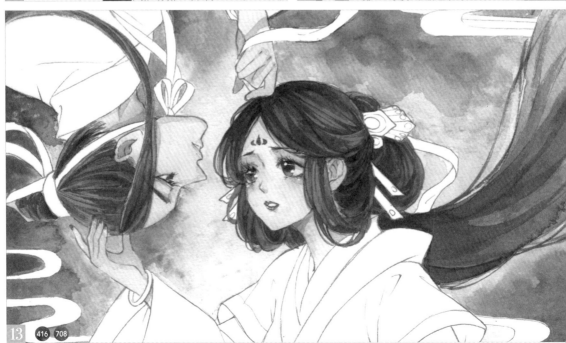

**五** 11~13 用褐色調和佩恩灰繪製頭髮的底色，散髮的部分可先鋪層清水後再上色；靠近身體的部分，顏色會稍深些。乾透後同樣用褐色、佩恩灰加少量的水調出深色，著重刻畫紮起的頭髮部分，散髮則簡略繪製，突出頭髮的層次感和虛實感。

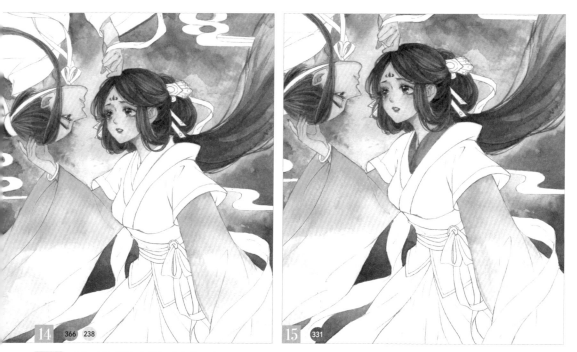

六　14、15 用清水筆打濕大袖的部分，蘸取玫紅色塗抹在大袖的上半部，下半部塗上橙黃色並讓其自然暈染，形成漸變效果；再用深茜草紅繪製裡衣的衣領部分。

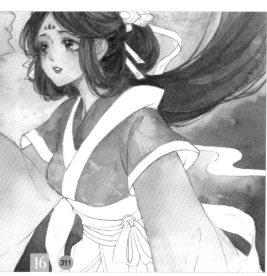
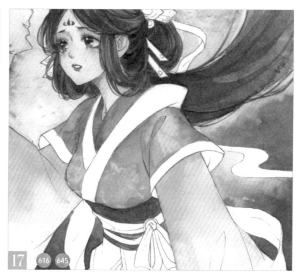

七　16、17 蘸取朱紅調和清水為半臂上色，顏色未乾時，滴上清水稀釋顏料，做出水漬的效果。再用鉻綠調和胡克深綠，繪製出腰帶的顏色。

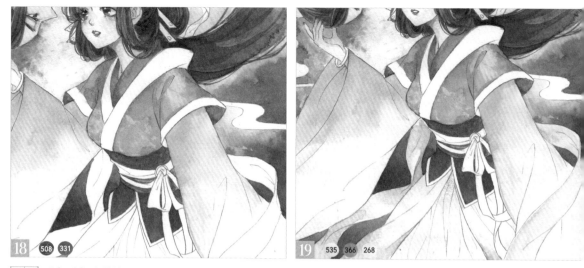

 **八** 　18、19 半臂袖口的內裡以及腰圍處的裝飾用普藍與深茜草紅調和出的紫色繪製。再蘸取酞青天藍調和大量清水繪製出披帛和外裙，未乾時在下半部分點染少量的玫紅以豐富顏色。長裙則用偶氮淺黃繪製。

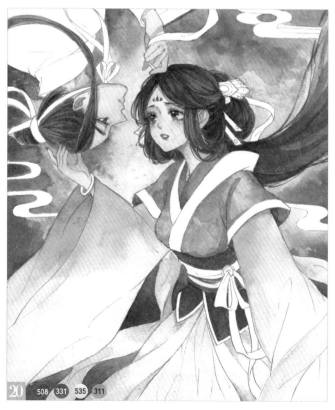

 **九**

20、21 為衣服各個部分疊加上一層陰影色。用普藍與深茜草紅調和出的紫色、胡克深綠與褐色調和出的深綠色繪製服裝的花紋，這些花紋多集中在衣緣、腰帶。

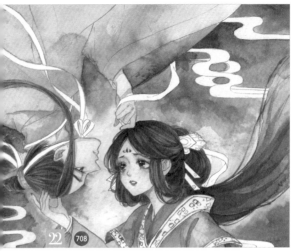

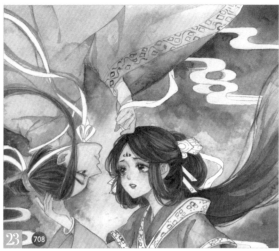

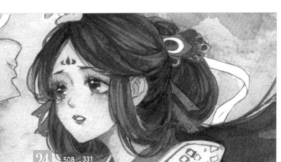

22、23 蘸取佩恩灰繪製男孩的衣服，乾透後疊加一層陰影。男性服裝相對於女性的要暗雅些，因此花紋要選擇同色系進行繪製，再蘸取較濃的佩恩灰繪製出袖口的花紋。

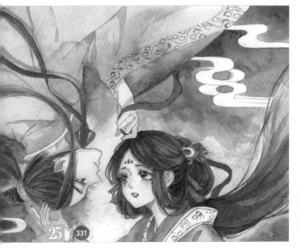

24~26 用普藍、深茜草紅，以及普藍與深茜草紅調和出的紫色來繪製女孩的髮飾。再用較濃的深茜草紅繪製女孩腰上的絲繼和男孩髮冠上的綁帶，最後用深茜草紅繪製出大袖的花紋。

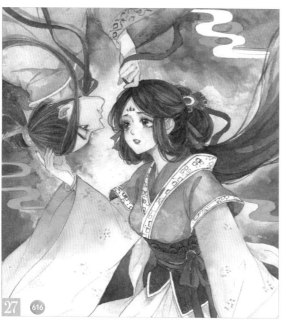

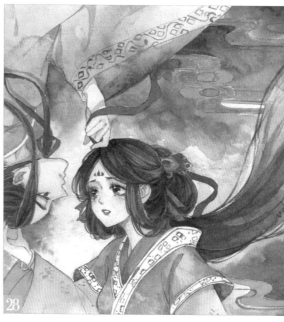

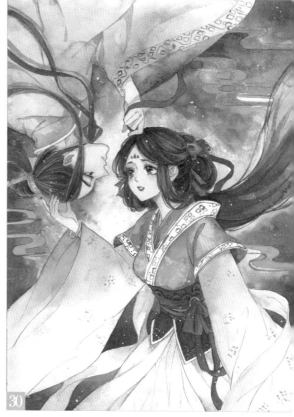

**27~30** 用鉻綠和金色顏料繪製出背景中的流雲。在腰帶上點綴些金色顏料，以豐富細節。最後用白色高光筆在畫面上畫出些許的小點來表示星辰，這幅唯願便完成啦！

看朱成碧思紛紛，憔悴支離為憶君。

——唐·武則天《如意娘》（節選）

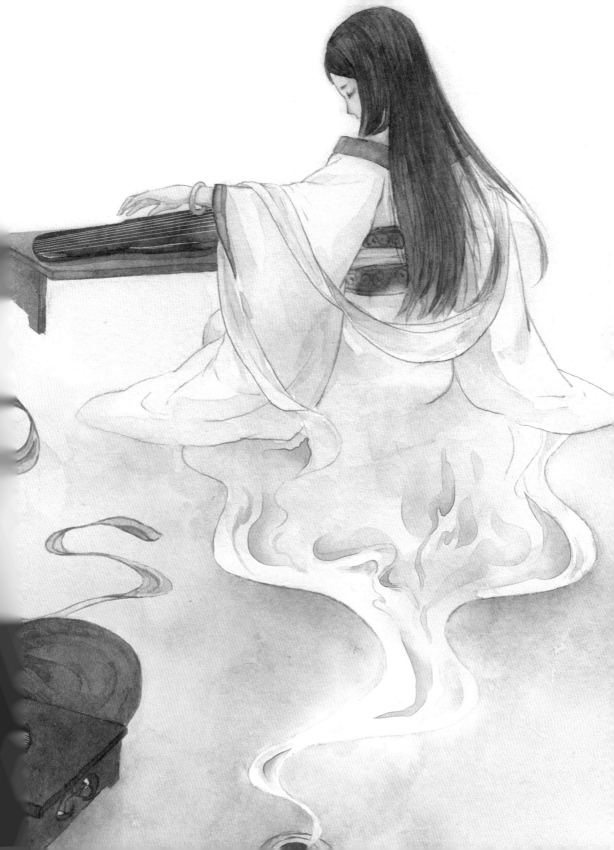

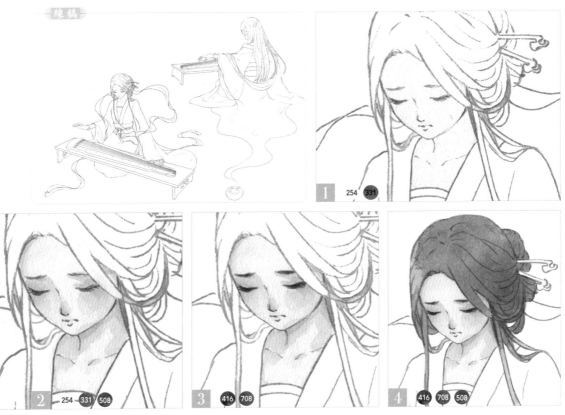

1 254 331

2 254 331 508

3 416 708

4 416 708 508

**1~4** 用永固檸檬黃與深茜草紅調出肉色，從女孩的臉部開始上膚色。先塗一層淡淡的底色，然後加深臉頰的顏色，乾透後用肉色加入少量普藍在陰影處塗上一層以表現立體感。再用褐色調和佩恩灰為眼睛和眉毛上色，接著用這個顏色為頭髮鋪上一層底色，未乾時點染一些普藍，讓其與底色自然融合，以豐富顏色。

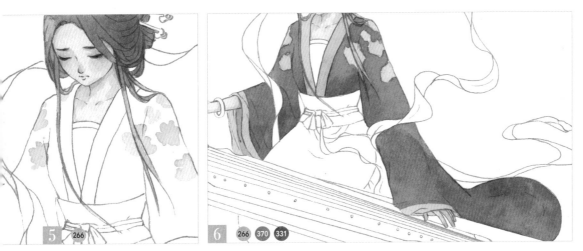

5 266

6 266 370 331

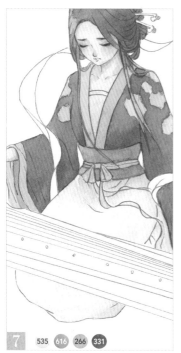

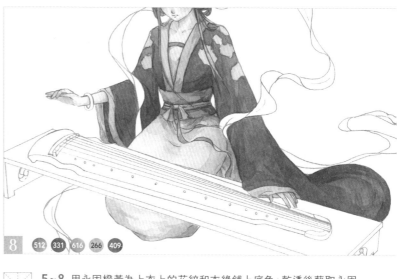

**7** 535 616 266 331

**8** 512 331 616 266 409

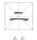 **5~8** 用永固橙黃為上衣上的花紋和衣緣鋪上底色，乾透後蘸取永固淺紅與深茜草紅調和，在上衣處鋪上一層底色。然後蘸取深鈷藍和鉻綠為腰帶鋪層底色，用永固橙黃繪製絲縧的底色，再用熟褐色疊加出絲縧的陰影。最後用深鈷藍調和鉻綠與深茜草紅繪製出下裙的陰影，並為衣服各部分加深一層陰影。

**9** 416 331

**10** 416 616

**11**

**12** 416

**9~12** 用褐色與深茜草紅加少量的水調和後繪製古琴，未乾時在琴頭和琴身周圍點染一些深色，體現立體感。乾透後給古琴疊加一層陰影。用褐色調和水後繪製出桌面的底色，未乾時點染一些鉻綠色。再用不透明的白顏料繪製出古琴的高光部分，用褐色疊塗出桌子的陰影。

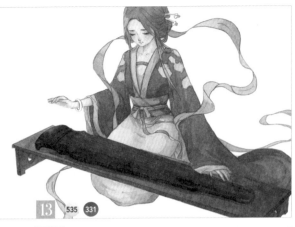
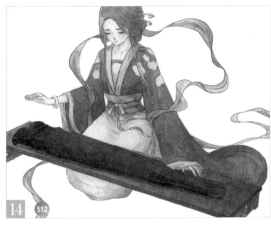

13、14　用酞青天藍調和清水為披帛鋪上一層底色，未乾時點染少量深茜草紅以豐富顏色。乾透後用深鈷藍加深披帛的顏色。

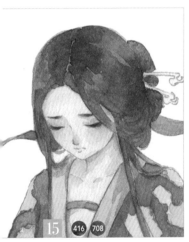
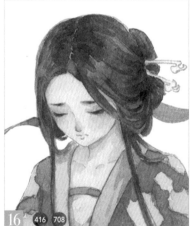
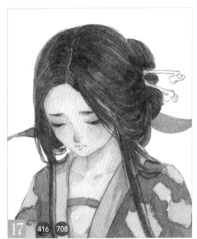

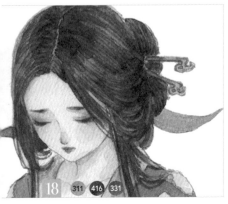

繪製髮絲時，要跟隨頭髮的走向一筆一筆仔細地勾畫，才能體現細膩、真實的感覺。

15~18　蘸取褐色調和佩恩灰為頭髮疊加一層顏色，乾透後在每股髮簇的集結處畫上深色，然後用乾淨的筆暈開，使其自然過渡，乾透後勾畫出髮絲。再用朱紅為髮簪上一層底色，乾透後朱紅調和褐色疊塗出髮簪的陰影。最後用深茜草紅描繪嘴唇。

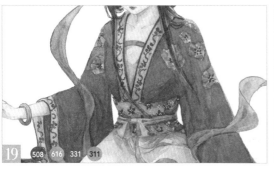

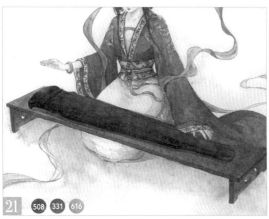
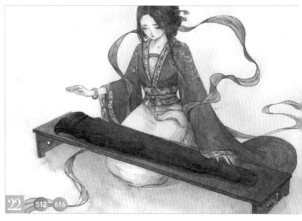

 **六**

**19~22** 蘸取普藍與少量的鉻綠繪製出腰帶上的小花,然後用可以遮住底色的不透明白顏料點出花蕊並勾出花形。用朱紅細化上衣的花紋,再用深茜草紅點出花蕊並繪出衣緣的花紋,進一步加深衣服各部分的陰影。用清水將下半部的背景潤濕,用普藍調和深茜草紅與鉻綠點染在背景處,桌子下方因為有陰影所以點染的顏色要深一些。最後再對人物做些細化:加深披帛的顏色,用金色顏料豐富上衣袖子的上半部、底部及腰帶上的花紋。

 **七**

**23、24** 整幅畫中的白衣女子是虛的部分,所以繪製時要注意顏色不能太深。用永固檸檬黃與深茜草紅調出肉色,先在露出的皮膚處塗一層淡淡的底色,乾透後在陰影處用肉色加入少量普藍塗上一層以表現立體感。最後用褐色調和佩恩灰為眼睛和眉毛上色。

137

**八**

25~27 先蘸取褐色調和佩恩灰為頭髮鋪上底色，乾透後再疊加一層深色。最後用勾線筆蘸取佩恩灰勾勒出髮絲。

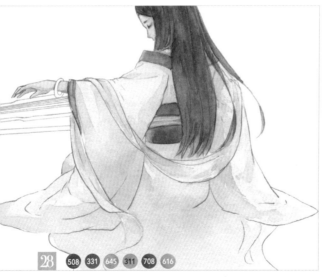

**九**

28~30 蘸取普藍、深茜草紅和胡克深綠，調和後描繪出白色衣服的陰影；用普藍調和少量的深茜草紅繪製腰帶底色；以朱紅加大量的水繪製絲縧的底色。再用普藍調和佩恩灰繪製衣緣，鉻綠繪製披帛，用勾線筆蘸取普藍加少量佩恩灰繪製腰帶上的花紋。最後蘸取鉻綠簡單繪製手鐲，古琴和桌子的繪製方法與前面的相同。

**31** 蘸取普藍調和胡克深綠畫出香爐的底色,在鋪底色的過程中可留出高光,或者後期再用不透明的白顏料點上高光亦可。乾透後用普藍調和少量胡克深綠疊塗出香爐的陰影,香爐內部的陰影則用普藍調和少量深茜草紅塗畫。

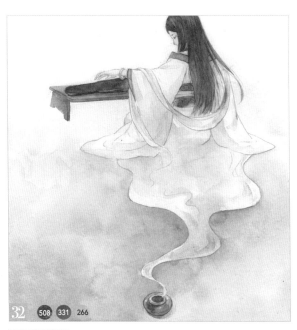

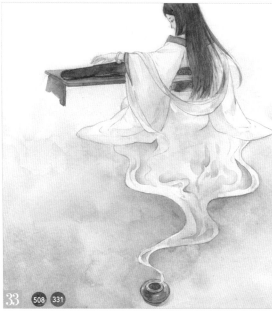

**32、33** 用清水將背景潤濕,蘸取普藍調和深茜草紅點染背景,顏色不用很均勻,將少量永固橙黃也點染在其中以豐富顏色。再用普藍調和深茜草紅細化煙霧。

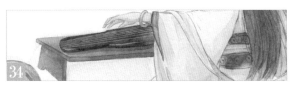

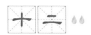

**34、35** 最後將畫掃描進電腦,在PS軟體中畫出琴弦和琴徽,或者直接用高光筆、不透明白顏料等描繪。這幅離思便完成啦!

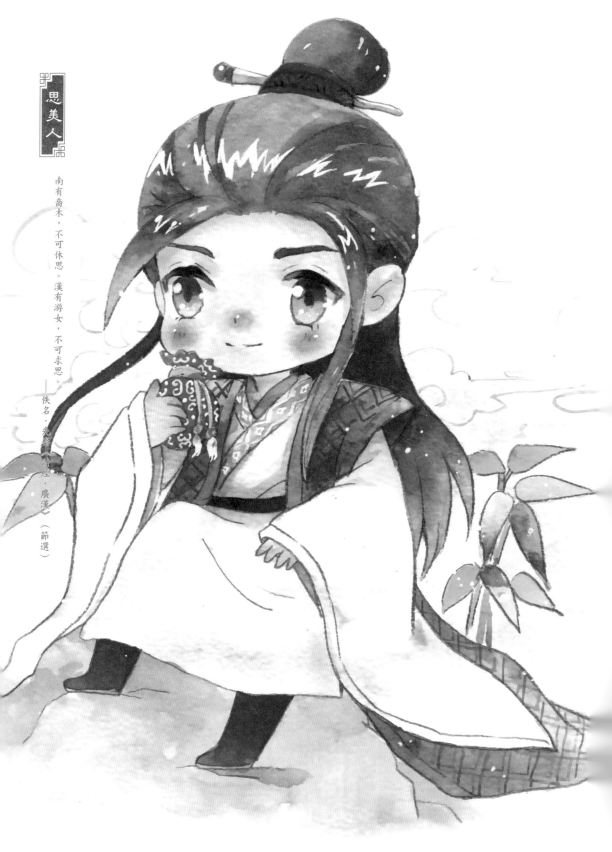

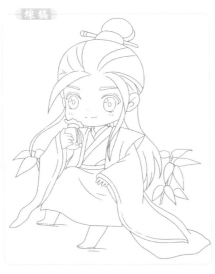

1、2 蘸取橙黃調和深茜草紅,點塗出人物的腮紅,並用清水筆稍微暈染。用同樣的顏色調出膚色,塗抹臉部,乾透後疊塗一層陰影。

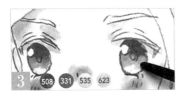

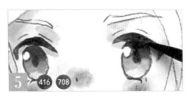

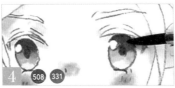

3~6 用普藍與深茜草紅調和出的紫色點染在眼睛的上半部,用酞青天藍調和樹汁綠繪製下半部,注意要留出高光。半乾時再調出深紫色加深眼珠上部分的顏色,繪製瞳孔。最後蘸取褐色調和少量佩恩灰繪出上眼瞼、睫毛和眉毛,注意眉頭的顏色要深一些。

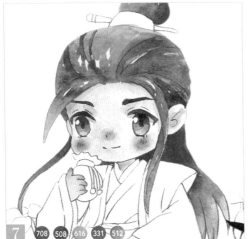

7、8 用佩恩灰調和少量普藍繪製出頭髮的底色,注意留出高光,未乾時用少量的鉻綠點染頭部上方的頭髮,蘸取普藍與深茜草紅調和出的紫色暈染背後的散髮,髮尾處用深鈷藍暈染。等半乾後再繪製一層簡單的陰影色。最後蘸取深茜草紅繪出髮冠的顏色。

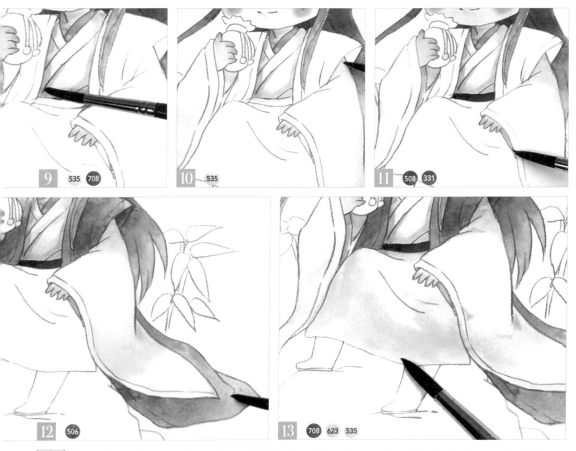

9~13 用酞青天藍繪製裡衣的領口，然後用酞青天藍調和少量的佩恩灰來繪製白色袍服上半部的陰影，並在肩膀處點染酞青天藍。用普藍、深茜草紅調和出的深紫色和淺紫色來繪製腰帶、衣袖裡的陰影。蘸取深群青繪製外衫的顏色。用佩恩灰調和少量樹汁綠繪製袍服下半部的陰影，未乾時可點染些許樹汁綠和酞青天藍，以豐富顏色。

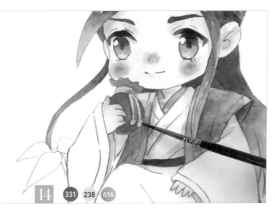

14 用深茜草紅、橙黃、鉻綠繪製香囊，紅色香囊能讓畫面的重點更加突出。

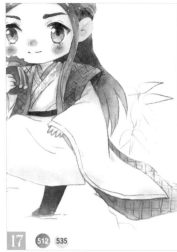

15~17 用深鈷藍與深茜草紅調和出深紫色為鞋子上色，乾透後疊加一層深色陰影。蘸取永固綠繪製髮簪，注意上淺下深的顏色可以增強立體感。再用深茜草紅和佩恩灰調出深紅色在髮冠上繪製波浪形的紋樣裝飾。用勾線筆蘸取深鈷藍在外衫上繪出方格形的紋樣，注意，要和底色保持相同的深淺變化。最後用酞青天藍在袍服的衣領邊上繪製菱形圖案。

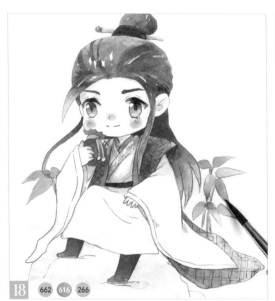

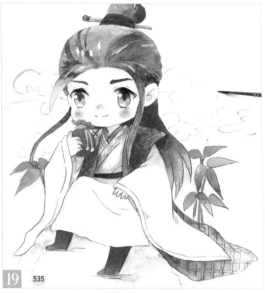

18~20 用永固綠和鉻綠為背景的竹子上色。再蘸取永固橙黃暈染石台，靠近人物的部分要加深，用酞青天藍繪製雲紋。最後用勾線筆蘸取不透明的白顏料，繪製香囊上的花紋和高光。這幅思美人便完成啦！

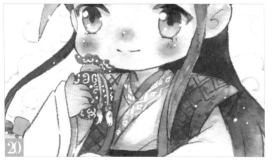

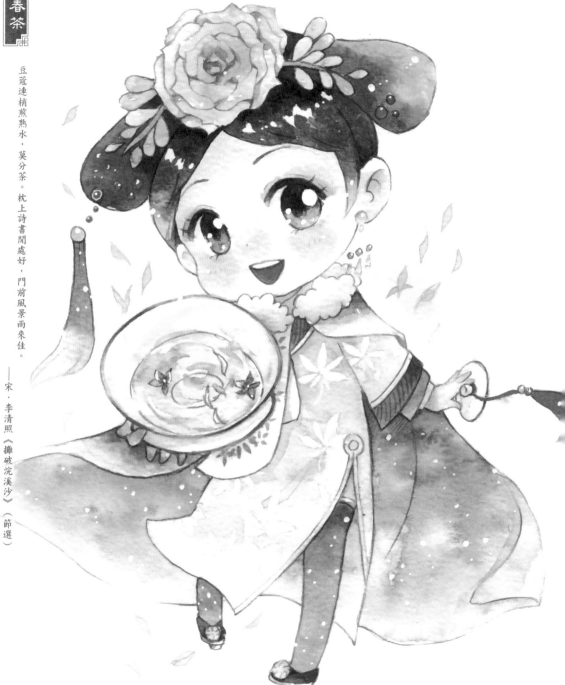

豆蔻連梢煎熟水，莫分茶。枕上詩書閒處好，門前風景雨來佳。

——宋．李清照《攤破浣溪沙》（節選）

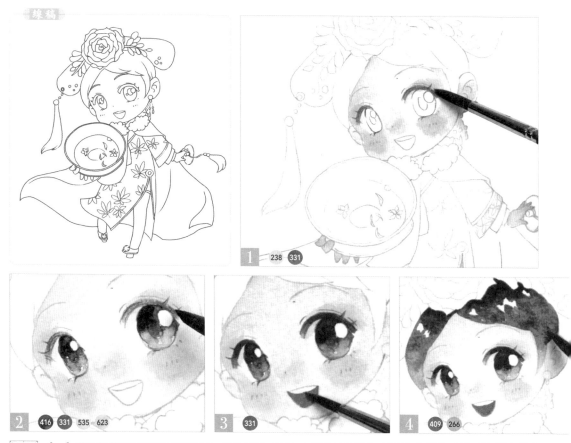

1~4 蘸取橙黃與深茜草紅調出肉色，塗畫雙頰、鼻尖、上眼瞼以及指尖，再用清水暈開。蘸取褐色調和深茜草紅後，從眼睛最深的部分開始上色，未乾時蘸取酞青天藍和樹汁綠進行暈染，形成由深至淺的漸變效果。再用較濃的深茜草紅為嘴巴上色。用筆蘸取熟褐色為頭髮上色，從頭頂向下暈染，注意留出高光，未乾時在貼近臉部的地方點染些許的永固橙黃。

5、6 先用清水筆打濕花朵，再蘸取永固橙黃進行點染。

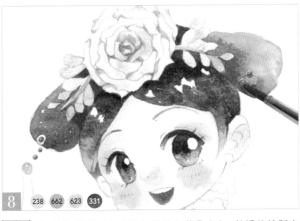

7 ⑯366

8 ②238 ⑯662 ⑯623 ⑯331

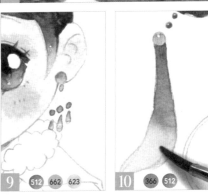

9 ⑯512 ⑯662 ⑯623

10 ⑯366 ⑯512

**7~10** 半乾時蘸取玫紅點染在花朵中心，乾透後繪製出花朵的陰影。然後用橙黃、樹汁綠、永固綠、深茜草紅等顏色為髮飾和耳環上色。蘸取玫紅為穗子鋪色，再調入少量的深鈷藍點染在穗子頂部，下半部則用清水筆暈開。

**11~13** 用永固橙黃繪製領口絨毛上的陰影，注意適當留出空白，表現明暗。蘸取酞青天藍，加入大量的清水稀釋後為旗裝上色，未乾時加入樹汁綠使其自然暈開。再用普藍和深茜草紅調和出的紫色繪製衣領、袖口等處，用橙黃繪製衣邊。

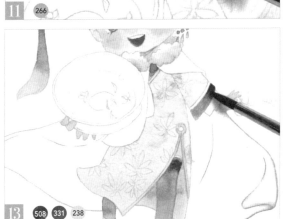

11 ⑯266

12 ⑯535 ⑯623

13 ⑯508 ⑯331 ⑯238

146

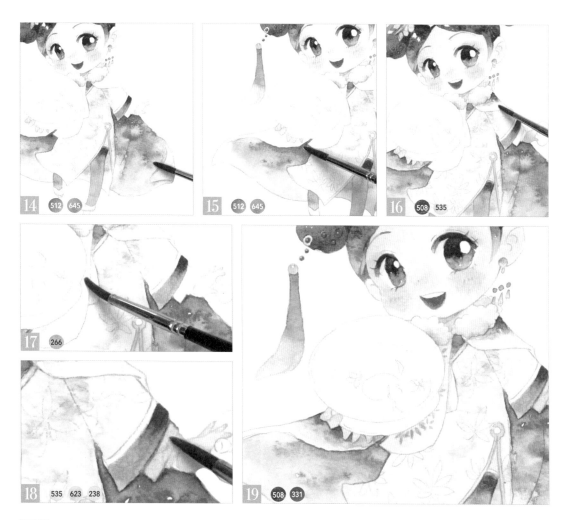

五 用深鈷藍、胡克深綠為披風的裡子上色，在顏料未乾之前滴入幾滴清水來製造肌理。蘸取普藍調和酞青天藍繪製出披風，可適當留白以區分衣服與披風。蘸取永固橙黃調和大量的水為圍巾上色。再用旗裝的顏色和橙黃色繪製兩層袖口的顏色。最後用普藍與深茜草紅調和出的紫色塗畫出圍巾的花紋。

六 20、21 蘸取熟褐色為鞋面上色，未乾時點染些許永固橙黃。稍等片刻後，再用樹汁綠為鞋面上的繡球上色。

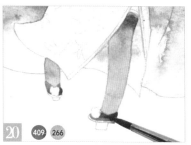

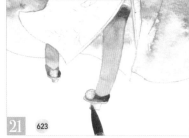

**22、23** 調和永固檸檬黃與樹汁綠,為茶杯鋪上一層底色,未乾時加入橙黃暈染,用橙黃調和熟褐色繪出茶杯邊緣顏色。分別用永固深紅、永固綠為花朵和茶葉上色。

22　254　623　238

23　371　662

24　662　238　409

25　371

**24~26** 用永固綠為茶蓋上色,蘸取橙黃調和熟褐色繪製茶蓋的邊緣,永固深紅繪製茶杯上的穗子。用永固綠和永固深紅繪製珠子,以勾線筆蘸取不透明的白顏料繪製裙子上的樹葉花紋。

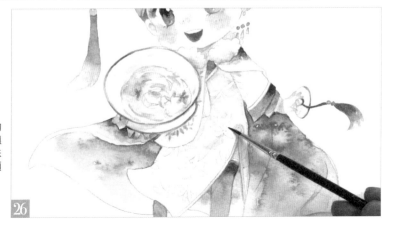

26

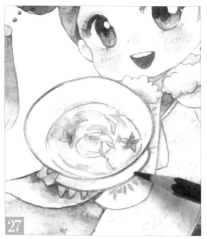

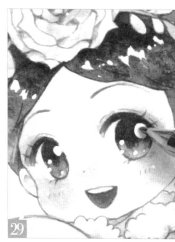

27

28

29

30

九

**27~30** 用褐色彩鉛將線稿邊緣不清晰的部分勾勒一下,起到強調的作用。再用白色高光筆畫出眼睛、臉頰和頭髮上的高光,並在服裝上點綴一些小白點,豐富畫面細節。

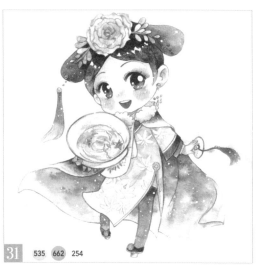

31  535 662 254

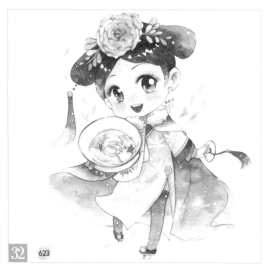

32  623

十 **31、32** 將酞青天藍、永固綠和永固檸檬黃加入清水調和,塗抹於背景上以烘托氛圍。乾透後用樹汁綠繪製些飄落的茶葉。這幅春茶就完成啦!

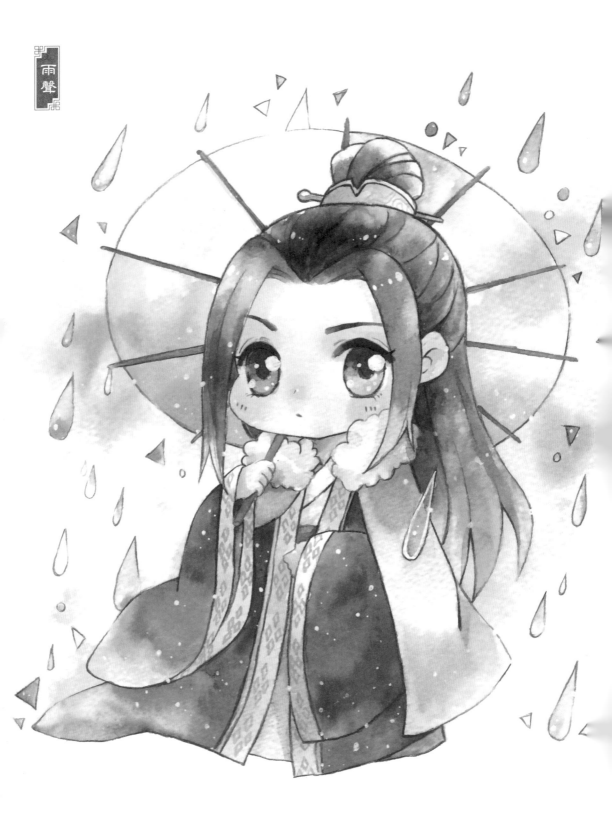

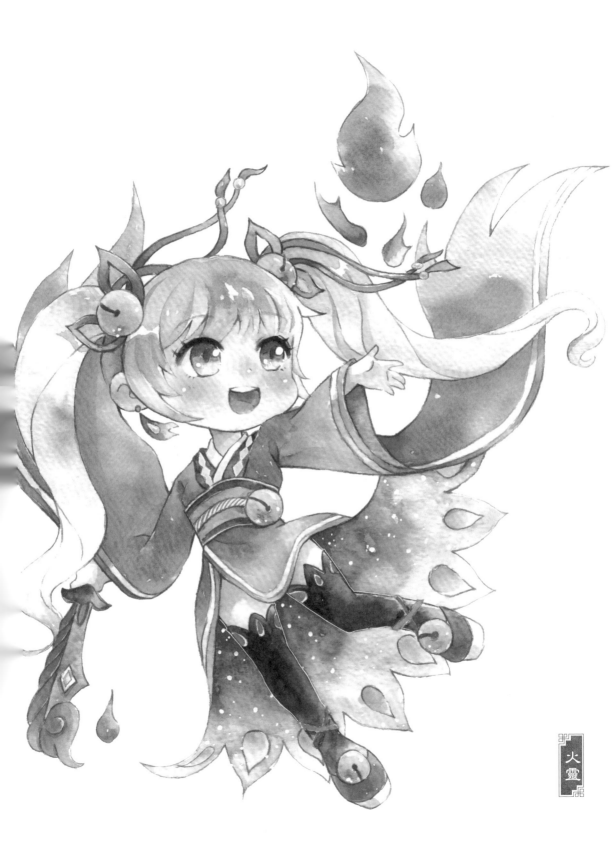

火靈

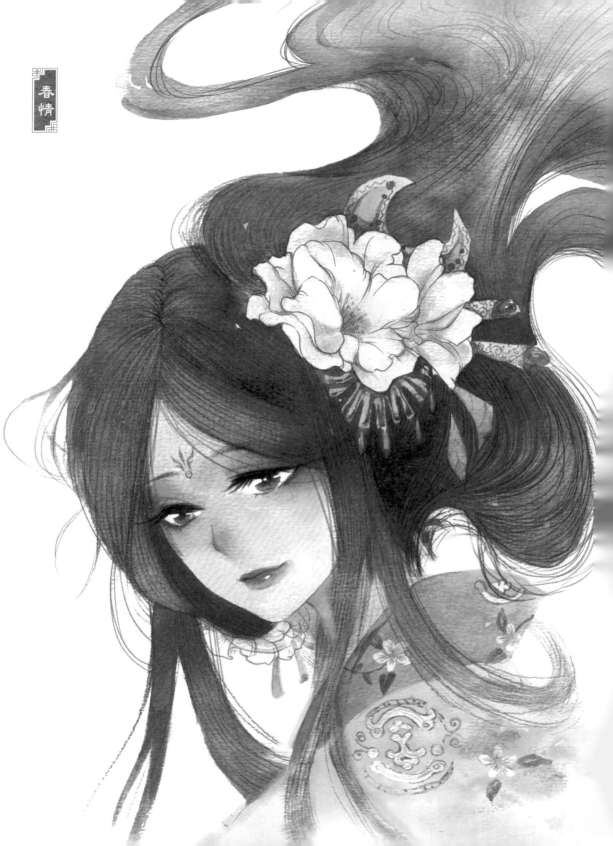
春情

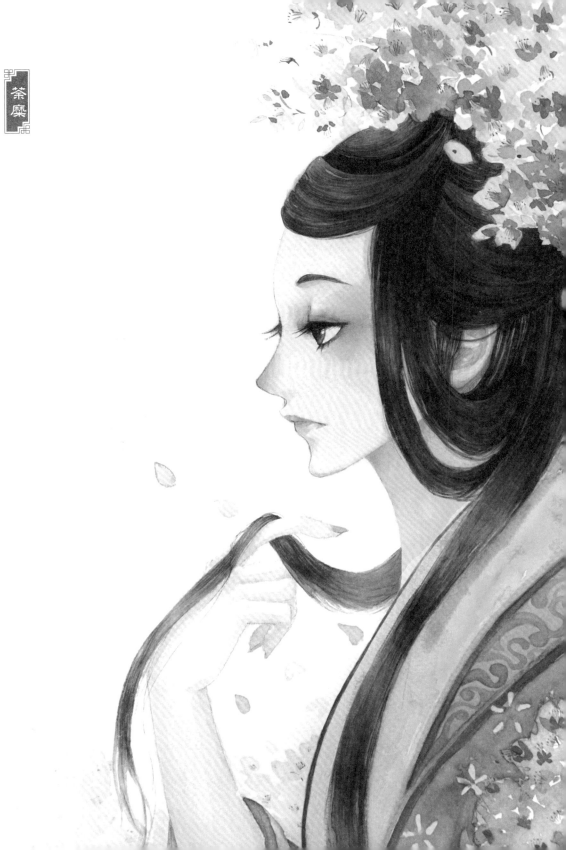

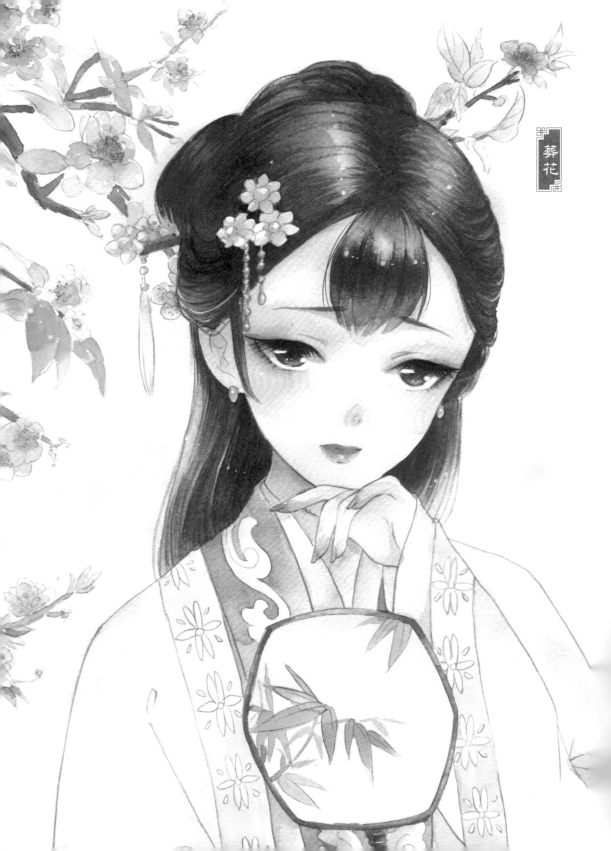
葬花

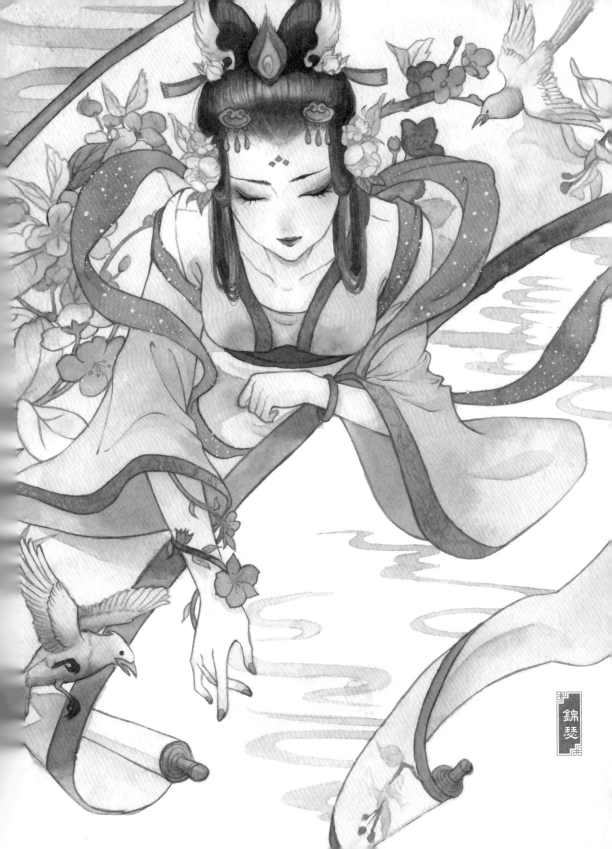

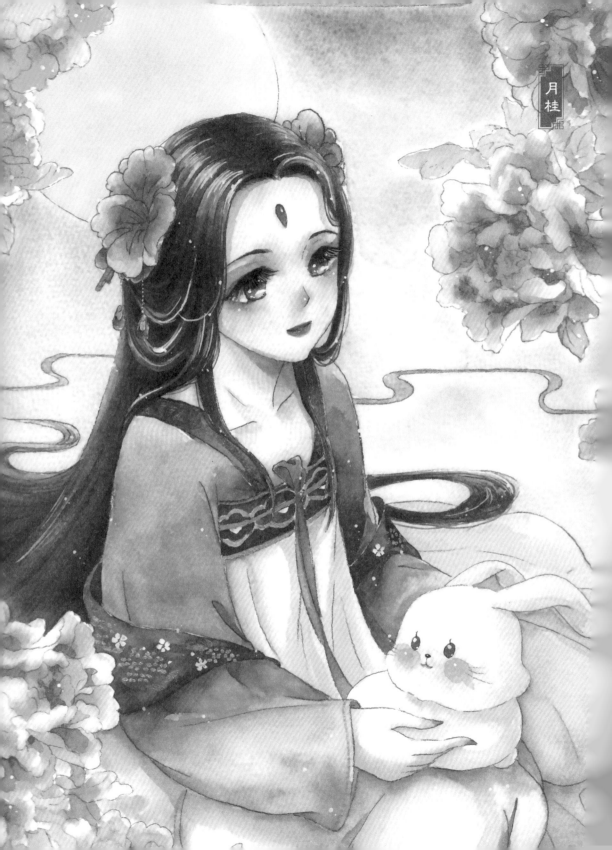
月桂

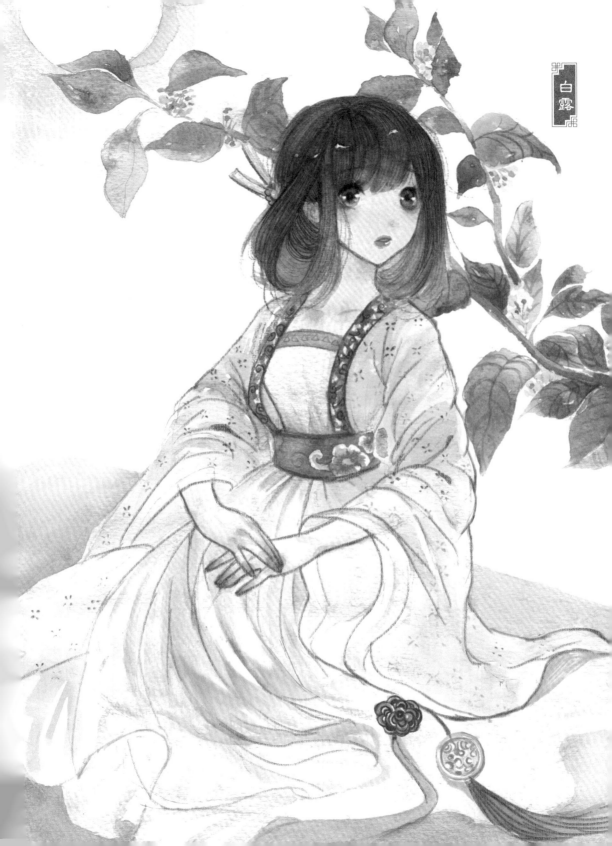
白露

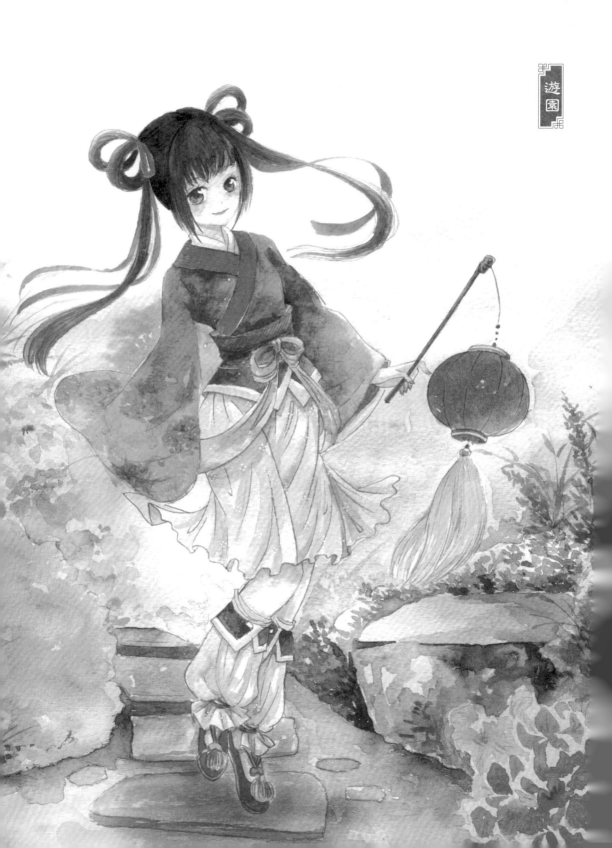

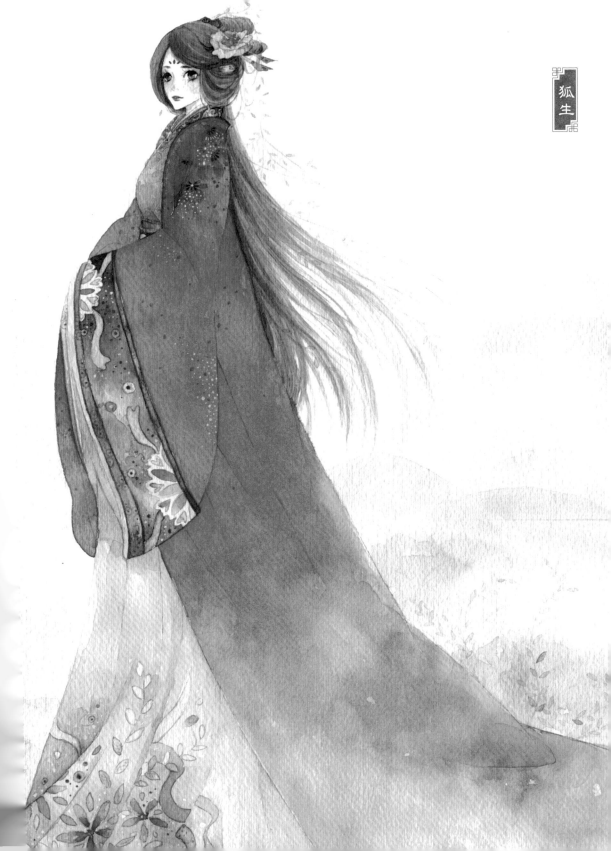

狐生

# 東方美人繪
## 古風水彩人物畫入門

出　　　　版／楓書坊文化出版社
地　　　　址／新北市板橋區信義路163巷3號10樓
郵 政 劃 撥／19907596　楓書坊文化出版社
網　　　　址／www.maplebook.com.tw
電　　　　話／02-2957-6096
傳　　　　真／02-2957-6435
作　　　　者／噠噠貓
港 澳 經 銷／泛華發行代理有限公司
定　　　　價／320元
初 版 日 期／2021年11月

國家圖書館出版品預行編目資料

東方美人繪 古風水彩人物畫入門 ／ 噠噠
貓作. -- 初版. -- 新北市：楓書坊文化出
版社, 2021.11　面；　公分

ISBN 978-986-377-724-3 (平裝)

1. 水彩畫　2. 人物畫　3. 繪畫技法

948.4　　　　　　　　110014670